国色艳佳人

飞乐鸟 著

工笔白描百美画谱

人民邮电出版社
北京

图书在版编目（CIP）数据

国色佳人：工笔白描百美画谱 / 飞乐鸟著. -- 北
京：人民邮电出版社，2023.12
ISBN 978-7-115-62590-8

Ⅰ．①国… Ⅱ．①飞… Ⅲ．①白描－人物画技法－国
画技法 Ⅳ．①J212.25

中国国家版本馆CIP数据核字(2023)第177235号

内 容 提 要

"灿如春华，皎如秋月""沉鱼落雁""闭月羞花"……古人对国色佳人的赞美之词不胜枚举。如何用白描技法复刻她们的倾城之色？如何让东方美人具备古典神韵又符合现代审美呢？

本书以古代美人为主题，收录了上百幅佳人画谱。全书共有两章：第一章主要讲解了白描的技法。不仅介绍了白描工具、用墨和运笔的方法、人物肖像结构等基础知识，还讲解了白描勾线的技法；第二章展示了上百幅美人工笔画，通过细致的笔触，将国色佳人的形态与容貌描摹得淋漓尽致。

全书内容丰富、语言明了，适合绘画爱好者和学习者阅读、临摹与欣赏。

◆ 著　　　　飞乐鸟
责任编辑　闫　妍
责任印制　周昇亮

◆ 人民邮电出版社出版发行　　北京市丰台区成寿寺路 11 号
邮编　100164　电子邮件　315@ptpress.com.cn
网址　https://www.ptpress.com.cn
河北京平诚乾印刷有限公司印刷

◆ 开本：889×1194　1/16
印张：8　　　　　　　　　　2023 年 12 月第 1 版
字数：115 千字　　　　　　　2023 年 12 月河北第 1 次印刷

定价：49.80 元

读者服务热线：(010)81055296　印装质量热线：(010)81055316
反盗版热线：(010)81055315
广告经营许可证：京东市监广登字 20170147 号

前言

人物是白描画的重要主题之一。白描人物的造型讲究程式，并以形写神，在绘制时以白描线条作为造型手段，借助线条的长短、粗细、方圆、曲直，以及运笔的轻重缓急、虚实疏密、顿挫刚柔等，细致入微地表现人物的面貌，传达画者的心绪和情感。

本书汲取传统中国绘画的精华，并结合西方绘画的造型基础，紧随现代绘画的潮流，为大家描绘出一幅幅精美绝伦的白描美人画。

书中为大家介绍了白描的基础知识和基本的工具等，再根据美人面貌的特点讲解绘制技法，最后为大家展现百余幅白描美人作品，供大家临摹学习。

下面就让我们一起来学习白描佳人的绘制技法吧。

目录

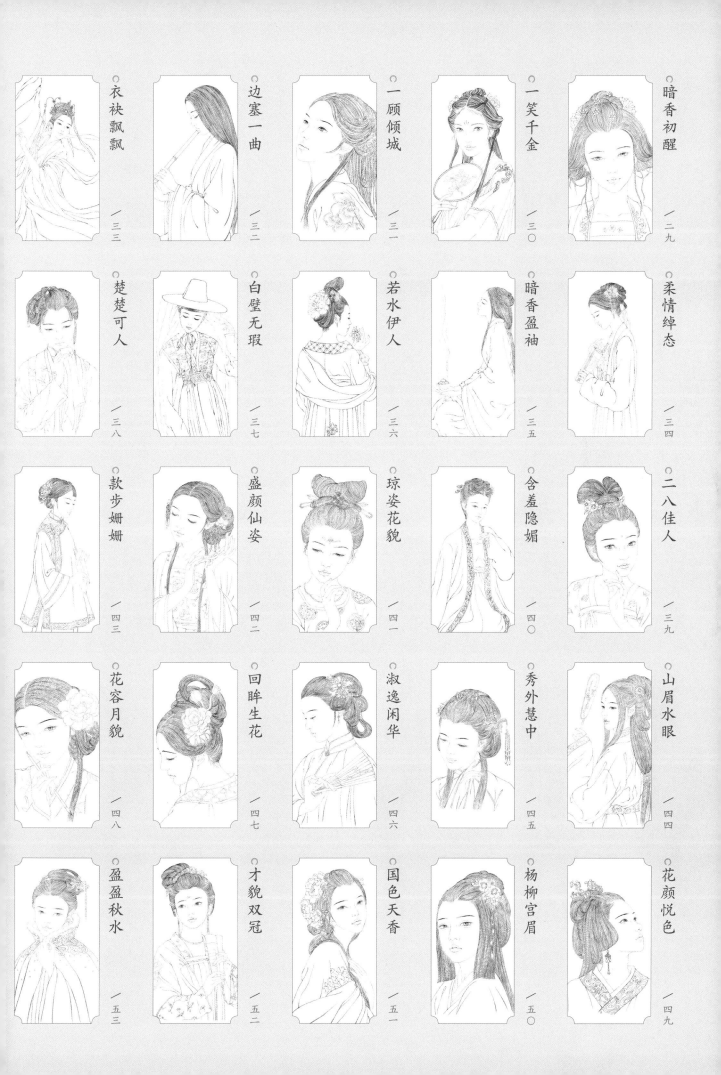

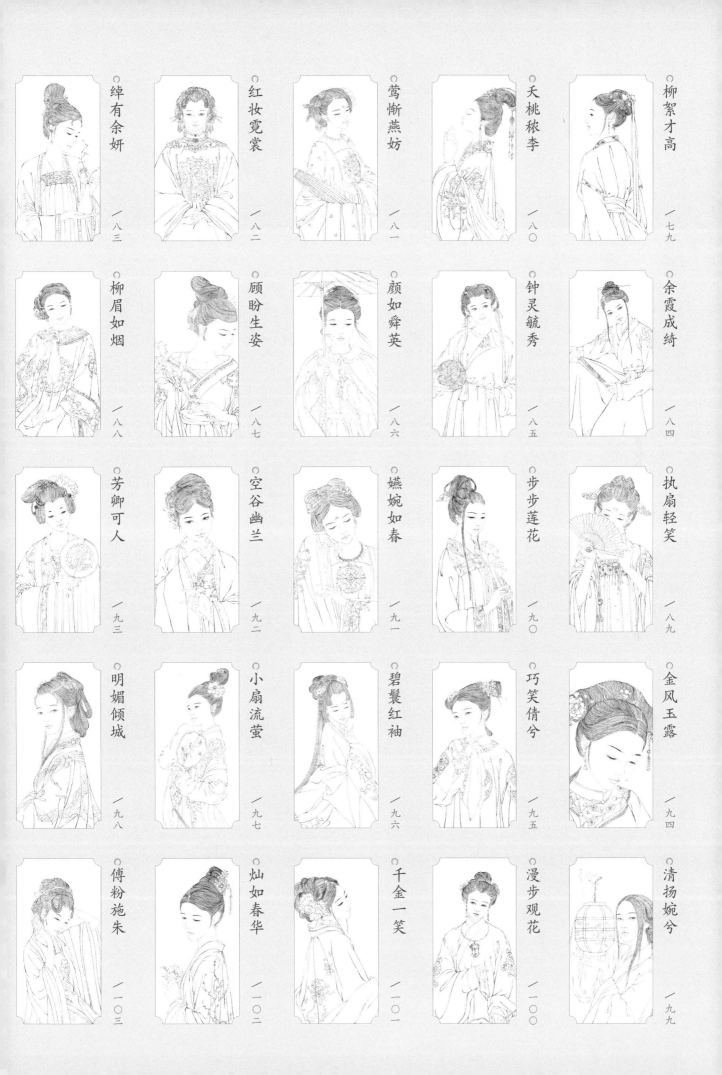

○ 绰有余妍 —八三

○ 红妆霓裳 —八二

○ 莺惭燕妒 —八一

○ 夭桃秾李 —八〇

○ 柳絮才高 —七九

○ 柳眉如烟 —八八

○ 顾盼生姿 —八七

○ 颜如舜英 —八六

○ 钟灵毓秀 —八五

○ 余霞成绮 —八四

○ 芳卿可人 —九三

○ 空谷幽兰 —九二

○ 嬿婉如春 —九一

○ 步步莲花 —九〇

○ 执扇轻笑 —八九

○ 明媚倾城 —九八

○ 小扇流萤 —九七

○ 碧鬟红袖 —九六

○ 巧笑倩兮 —九五

○ 金风玉露 —九四

○ 傅粉施朱 —一〇三

○ 灿如春华 —一〇二

○ 千金一笑 —一〇一

○ 漫步观花 —一〇〇

○ 清扬婉兮 —九九

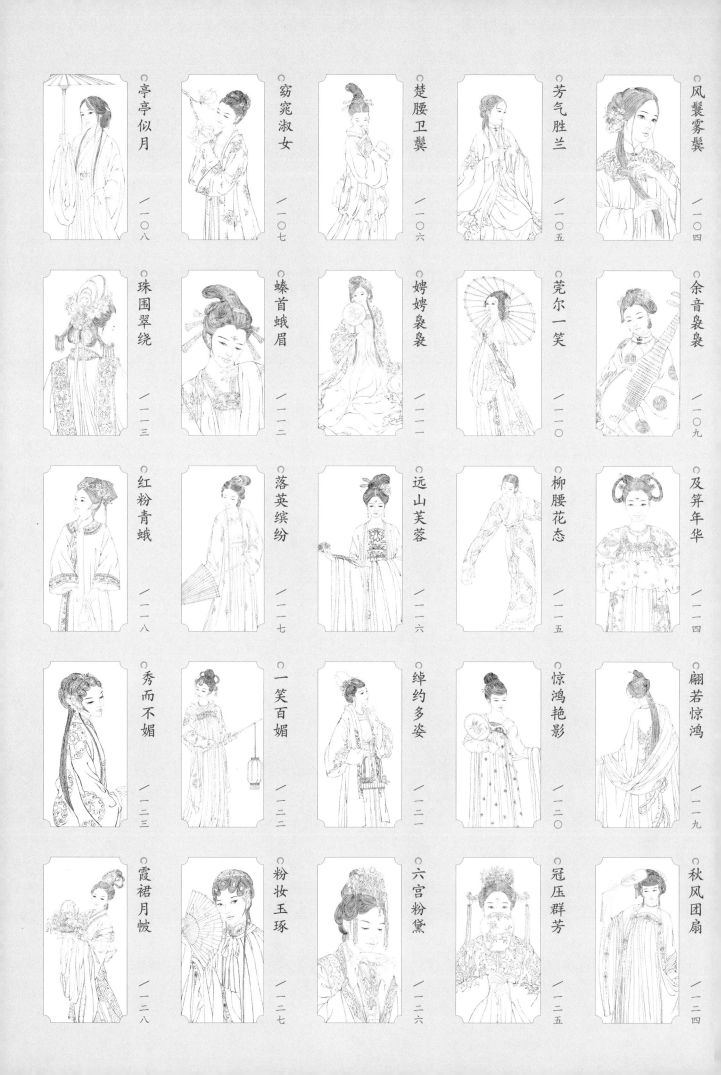

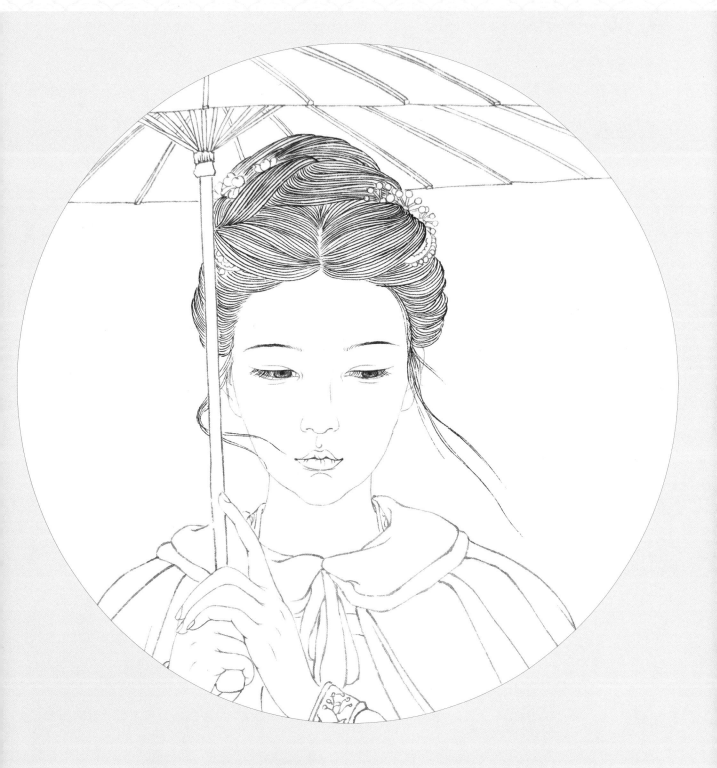

白描基础知识

绘画有很多种表现方式，而最原始的可能就是我们要学习的"白描"
了。本章的目的就是要带大家来认识白描，然后再来学习绘制白描美
人画所需的基本工具和要掌握的基本技法，便于我们后面的学习。

白描工具

学习中国画离不开文房四宝。不同的工具具有不同的作用，而同一种工具也有不同的用法。

○ 白描基本工具介绍

本书我们用到的绘制工具是传统工笔画中最基本的工具，简单且实惠易得。下面简要介绍工具的名称和使用方法。

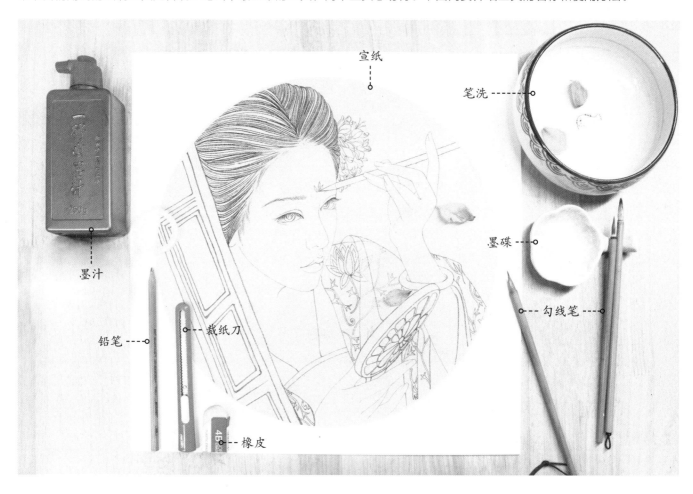

- **墨汁** —— 在古代，墨汁无法长时间保存，故而使用墨锭，现磨现用。如今使用现成的墨汁更加方便快捷，两者并无太大差别。

- **宣纸** —— 宣纸可分熟宣、生宣、半熟宣三种，绘制工笔画时用的是熟宣。熟宣不吸水、不洇墨，色块可保持完整形状，也可反复上色。

- **笔洗** —— 笔洗是用来盛水洗笔的器皿，绘画时可以从笔洗中蘸取清水，对墨色进行调和。

- **墨碟** —— 由于墨汁的出现，墨碟在一定程度上已经取代了砚台。墨碟常被用于盛装墨汁或调和各种墨色。

- **勾线笔** —— 白描属于工笔画的一个分支，主要使用勾线笔。勾线笔的笔尖比普通毛笔的细长，聚锋能力强，笔杆略细。

- **铅笔** —— 在人物起型时会反复调整结构和细节，初学者可以用铅笔先勾画草稿。

- **裁纸刀** —— 裁纸刀可以对宣纸进行剪裁，裁切出不同尺寸的纸张。

- **橡皮** —— 新手在勾画草稿时会进行反复修改调整，此时可以用橡皮擦掉多余的线条。

小提示：勾线笔与普通毛笔的区别

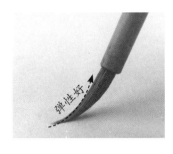

勾线笔

硬毛是勾线笔的主要材料。笔刷弹性更大，聚拢性更强，勾线时能保证线条流畅，转折圆润。勾线笔的笔尖更长，整个笔刷也较细，故而能勾出既细长又均匀的线条。

普通毛笔

普通毛笔可以兼顾上色与勾线，因此笔刷弹性略小，可根据需要任意变形。普通毛笔的笔尖短，但笔肚粗大，故而能蓄更多的墨，可以使笔肚有充足的水分。

○ 其他的辅助工具

除了笔、墨、纸、砚这些基本的作画工具以外，还有很多其他的辅助工具。它们的出现，极大地方便了书画创作。

笔架

绘画时用于放置待用的毛笔。

毛毡

垫于宣纸下方，有吸墨的作用，可以使桌面保持干净。

砚滴

用于添加少量的水分。

笔帘

用于放置洗净的毛笔。

镇尺

绘画时用于镇压纸张或者书面。

墨色的运用

墨色的变化是通过调整墨与水的比例而形成的，所以水具有非常重要的作用。合理运用墨色，能勾勒出不同深浅的线条，表现出不同的质感。

○ 墨色的比例变化

● 墨分五彩 —— 用墨之法在于水，通过调整水的比例，可以调出"焦""浓""重""淡""清"五种色阶，故又称为"墨分五彩"。

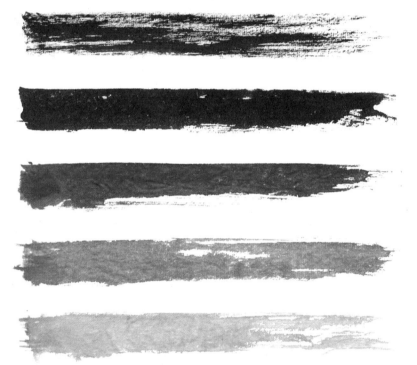

焦墨
几乎不含水分的墨色，在纸上呈现出枯笔的涩感。

浓墨
含有少量水分的墨色，颜色很深，呈现出黏稠的墨感。

重墨
水分和墨各占一半的墨色，称为重墨。墨色比浓墨略浅。

淡墨
含有的水分略多于墨的墨色，称为淡墨。墨色很淡，呈现灰色。

清墨
含有大量水分的墨色，称为清墨。墨色清澈，呈现出浅灰色。

● 调墨的方式

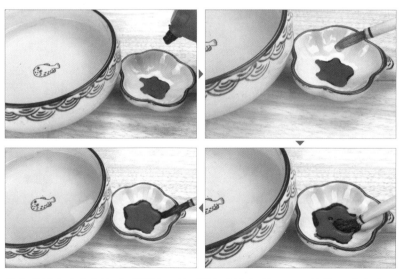

首先往调色盘里倒入少量墨汁，然后根据墨色深浅，用毛笔蘸取清水滴入墨汁中。接着对墨汁进行充分搅拌，最后在调色盘边缘刮掉笔锋中多余的水分。

小提示：爬墨

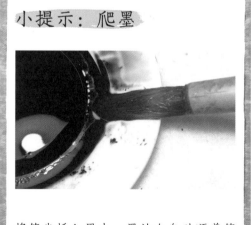

将笔尖插入墨中，墨汁会自动顺着笔尖向笔肚蔓延。这就是所谓的爬墨。越好的墨，爬墨效果越佳，这也是判断墨好坏的标准之一。

C 墨色的运用

在国画中，可以通过墨色的深浅表现材质的不同和区分层次的变化。

● 表现材质的不同

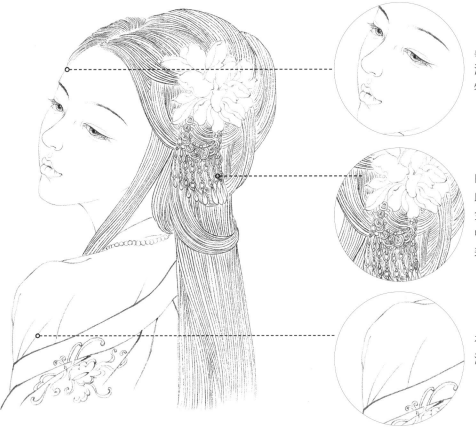

鼻子、嘴巴、脸型轮廓都需要用淡墨去勾勒，表现出肤质柔和的特点。

由于发丝原本的颜色就比较深，因此可以用重墨去还原原本的颜色；金属头饰质感坚硬，并且插在头发中，为了做出区别，可以用浓墨去表现。

在绘制薄纱质感的服饰时，可以用清墨勾勒，表现出轻薄的质感。

● 区分层次变化 ——

运用墨色的变化可以表现出人物皮肤、服饰、配饰等部位线条的层次感，通过墨色的深浅对比来表现画面的主次关系。

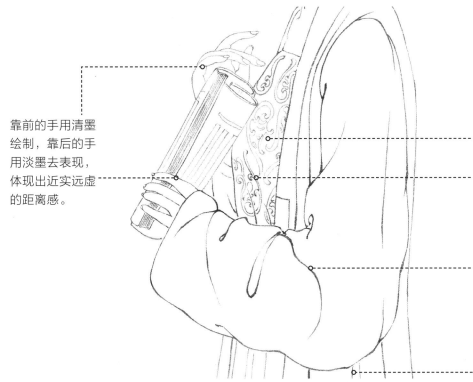

靠前的手用清墨绘制，靠后的手用淡墨去表现，体现出近实远虚的距离感。

用墨色表现明暗变化，凸起或受光区域的服饰纹样可以用淡墨去勾勒，处于夹缝或褶皱区域的服饰纹样可以用重墨表现明暗变化。

靠前的服饰褶皱可以用重墨、浓墨表现质感，靠后的服饰可以用淡墨或清墨区分出前后的层次。

勾线笔的使用方法

勾线笔的握法与其他硬笔的有所不同，根据勾线笔的特点，采用正确的握笔方式，并且理解勾线运笔时的变化，才能更有效地使用笔锋。

◐ 握笔的姿势

使用勾线笔时，一般还是采用"五指握笔法"，即用中指、无名指和大拇指夹住笔杆，食指勾住笔杆，小拇指顶住无名指。

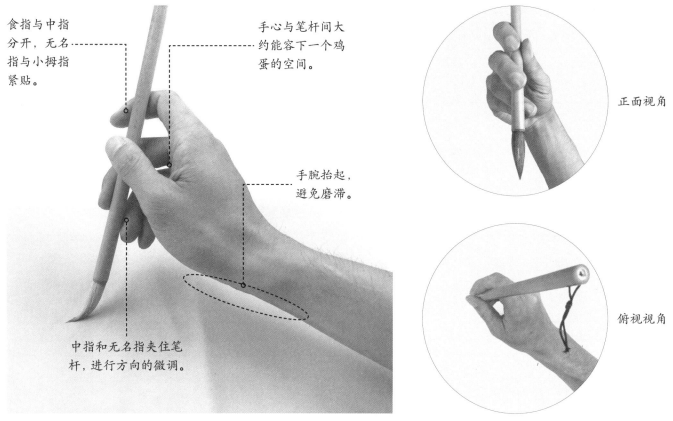

食指与中指分开，无名指与小拇指紧贴。

手心与笔杆间大约能容下一个鸡蛋的空间。

正面视角

手腕抬起，避免磨滞。

中指和无名指夹住笔杆，进行方向的微调。

俯视视角

正确的握笔方法要满足三个条件：一是食指、中指在上，无名指、小拇指在下；二是拇指轻轻按住笔杆，夹稳即可；三是笔杆离掌心大约一个鸡蛋的距离。

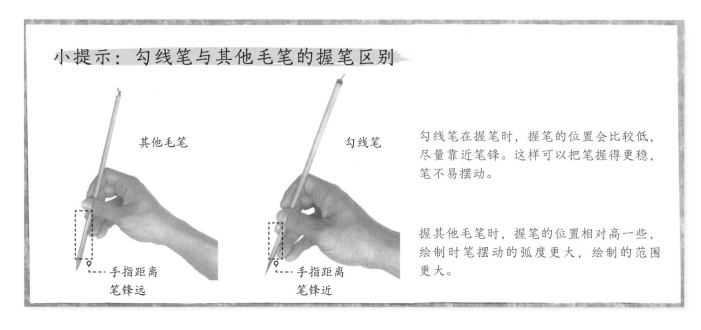

小提示：勾线笔与其他毛笔的握笔区别

其他毛笔

勾线笔

手指距离笔锋远

手指距离笔锋近

勾线笔在握笔时，握笔的位置会比较低，尽量靠近笔锋。这样可以把笔握得更稳，笔不易摆动。

握其他毛笔时，握笔的位置相对高一些，绘制时笔摆动的弧度更大，绘制的范围更大。

C 勾线笔的运笔

● 行笔时的手部变化

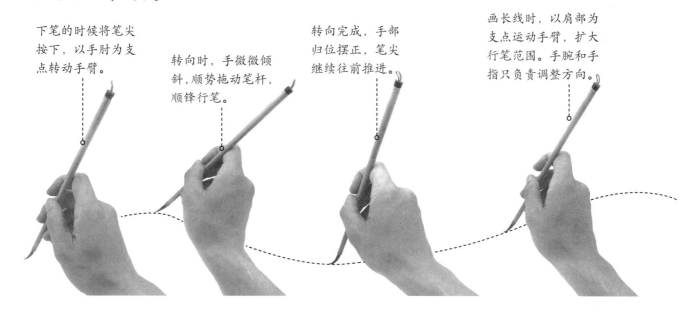

下笔的时候将笔尖按下，以手肘为支点转动手臂。

转向时，手微微倾斜，顺势拖动笔杆，顺锋行笔。

转向完成，手部归位摆正，笔尖继续往前推进。

画长线时，以肩部为支点运动手臂，扩大行笔范围。手腕和手指只负责调整方向。

● 行笔速度与质感的关系

同样的笔、同样的墨色，行笔快慢不同，笔触的质感会有很大差别。此外，手部摆动的速度也可以决定线条的平稳程度。

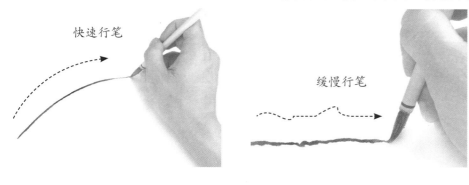

快速行笔

缓慢行笔

快速平稳地行笔，线条随着手部摆动的弧度而变化，画出的笔触光滑整齐，锋利尖锐。缓慢地行笔，笔触的边缘就不再整齐了，再加上适当的手部抖动，这样画出的笔触就是粗糙的、生涩的。

● 笔锋的变化

中锋与侧锋是国画中最常用的笔锋，正确握笔后，利用手部的动作调整笔杆，充分发挥笔锋的作用。

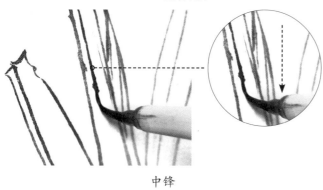

中锋

中锋行笔是指笔锋始终保持在行笔轨迹的中间运行且笔杆竖直向下，适合勾勒发丝、面部轮廓等。

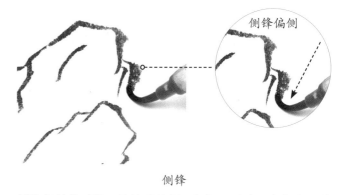

侧锋偏侧

侧锋

侧锋行笔的时候，笔锋稍偏侧，与纸面形成一定角度，绘制出的线条适合用来表现服饰褶皱和配饰等。

理解人物肖像的结构

白描人物肖像时以线造型，着重表现人物的气质和神情。想要画出传神的美人，必须先学习女性面部的基本结构和特点。

◖ 美人的面部特点

● 认识面部结构

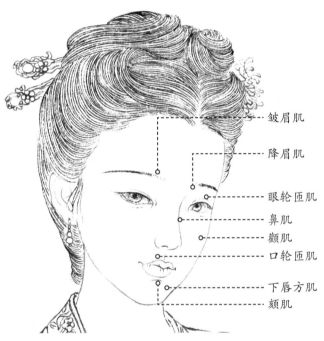

- ─── 皱眉肌
- ─── 降眉肌
- ─── 眼轮匝肌
- ─── 鼻肌
- ─── 颧肌
- ─── 口轮匝肌
- ─── 下唇方肌
- ─── 颏肌

为了准确绘制肖像，需特别注意眼轮匝肌、鼻肌、颧肌、口轮匝肌的位置。

● 面部的三庭五眼

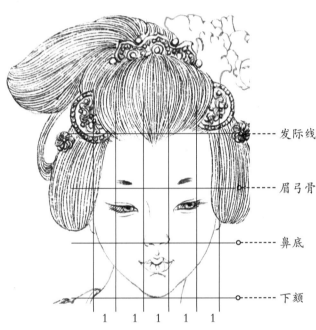

- ─── 发际线
- ─── 眉弓骨
- ─── 鼻底
- ─── 下颏

| 1 | 1 | 1 | 1 | 1 |

"三庭五眼"是指面部的长宽比例，"三庭"即脸的长度，"五眼"即脸的宽度。注意"三庭"等距长，"五眼"等距宽。

● 美人面部的特点

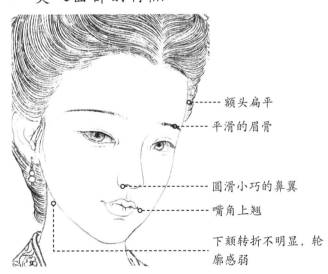

- ─── 额头扁平
- ─── 平滑的眉骨
- ─── 圆滑小巧的鼻翼
- ─── 嘴角上翘
- ─── 下颏转折不明显，轮廓感弱

由于女性的头骨整体比较圆润，因此额头会比较扁平。女性的眉骨比较平滑，在表现女性的柔美时一般会绘制细长的柳叶眉。

小提示：男性与女性面部的区别

女性头部和脸颊的线条更圆润一些，男性脸颊的轮廓感比较明显。男性的鼻梁较为笔直，在勾勒女性的鼻梁和鼻翼时可以适当简化。女性的眉毛更柔和，男性的更英气。

● **真实五官到白描的转换** —— 初学者可以参考照片练习白描以提高作画的能力。下面我们将介绍绘制面部五官的方法。

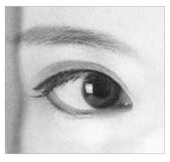 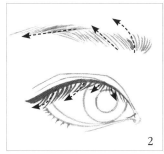

眼珠被眼睑遮挡 1

2

眉毛和眼睛

先勾勒照片中眼睛的基本形状，然后将眼皮、眼睑细化出来。最后加入睫毛和眉毛，睫毛的方向与眉毛的走向如图2所示。

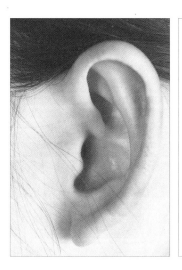 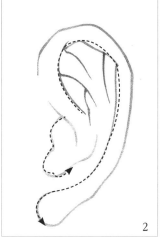

1

2

耳朵

将耳朵整体归纳为长方形，再切割三个角，将耳朵轮廓勾勒出来，最后进行细化。描绘耳朵时主要用单线勾勒出深色的轮廓线。

 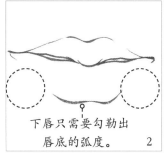

1

下唇只需要勾勒出唇底的弧度。 2

嘴巴

嘴巴整体是一个横向的椭圆形。上唇中部为唇珠，唇珠两侧有唇峰。在勾勒时，上唇用带有粗细变化的线条来表现，下唇只保留起伏的线条即可。

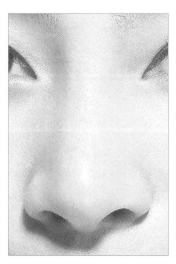 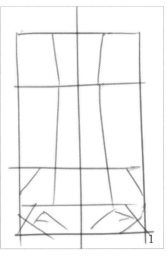

1

正面的鼻头尽量留白。 2

鼻子

鼻孔是两个小的横向椭圆形。在用白描勾勒时，主要画出鼻翼的弧度、鼻底的位置、鼻孔的大小，以及鼻梁的走势。

○ 美人的全身比例

历代的中国画家很早就开始探索人体造型了，并总结出了一些简单的人体比例。掌握人体比例后，在绘制人像时就不容易出现比例不协调的现象了。

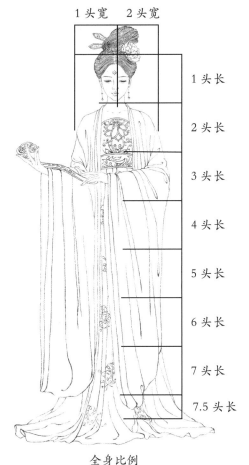

1 头宽　　2 头宽

1 头长

2 头长

3 头长

4 头长

5 头长

6 头长

7 头长

7.5 头长

全身比例

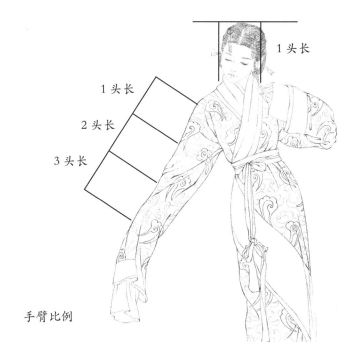

1 头长

1 头长

2 头长

3 头长

手臂比例

常规的人体为7头身，在绘画时为了使人物整体看上去更美，可以主观将人体拉长至7.5头身。头顶至下颏为一等，称为1头长，下颏到胸的位置以此类推直至脚踝，脚掌为0.5头长，一共7.5头长。肩的宽度为2头宽。手臂为3头长。

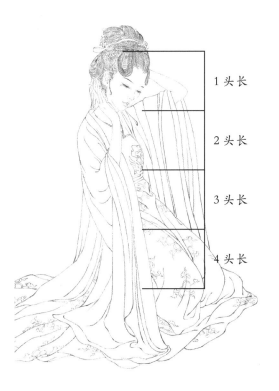

1 头长

2 头长

3 头长

4 头长

跪姿人体比例

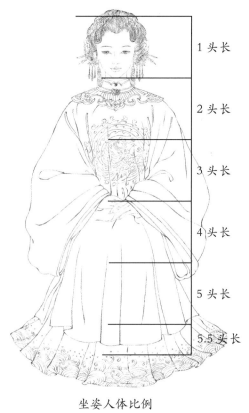

1 头长

2 头长

3 头长

4 头长

5 头长

5.5 头长

坐姿人体比例

从左侧人物跪姿、坐姿两幅图中可以看出，跪姿的人体比例是4头长，坐姿的人体比例是5.5头长。以上这几种人体比例大家要牢记于心，对以后起型创作时找准人体比例有很大帮助。

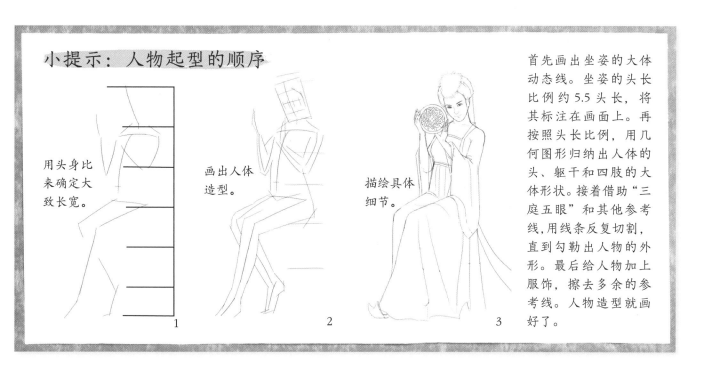

小提示：人物起型的顺序

用头身比来确定大致长宽。

1

画出人体造型。

2

描绘具体细节。

3

首先画出坐姿的大体动态线。坐姿的头长比例约 5.5 头长，将其标注在画面上。再按照头长比例，用几何图形归纳出人体的头、躯干和四肢的大体形状。接着借助"三庭五眼"和其他参考线，用线条反复切割，直到勾勒出人物的外形。最后给人物加上服饰，擦去多余的参考线。人物造型就画好了。

◯ 不同角度下的人物透视

不同角度下的人物结构会产生透视变化，在绘制时，找准透视并画出正确的结构才能精准地表现人物的造型。下面我们将通过头部来理解角度变化带来的透视变化。

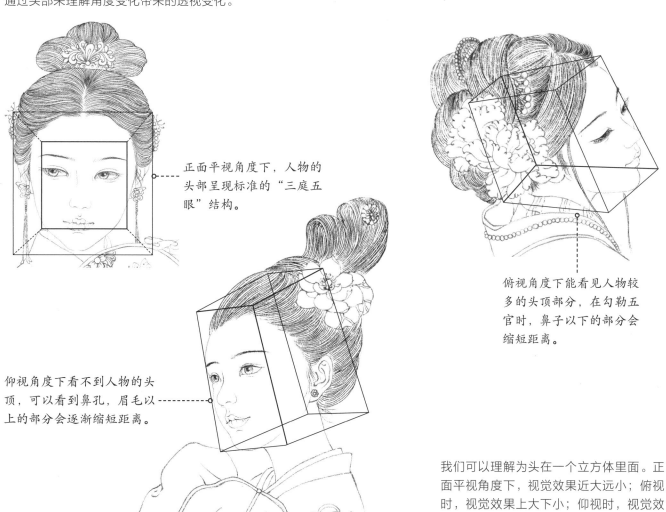

正面平视角度下，人物的头部呈现标准的"三庭五眼"结构。

仰视角度下看不到人物的头顶，可以看到鼻孔，眉毛以上的部分会逐渐缩短距离。

俯视角度下能看见人物较多的头顶部分，在勾勒五官时，鼻子以下的部分会缩短距离。

我们可以理解为头在一个立方体里面。正面平视角度下，视觉效果近大远小；俯视时，视觉效果上大下小；仰视时，视觉效果下大上小。

白描勾线技法

线条是工笔白描画的筋骨。在这一节中，我们根据美人的画法特点来讲解如何勾线，以及不同部位的勾线技巧。

◦ 十八描

十八描是绘制工笔白描画的十八种常用画法，此处我们介绍几种能表现人物画的衣纹褶皱的技法。

● 高古游丝描

高古游丝描的特点是线条粗细变化小，转折圆润平滑，较少顿挫。用此描法绘制出的人物衣带飘逸。

● 曹衣描

北齐曹仲达擅长画佛像，他所画的人物衣纹线条细而下垂，呈圆弧状，这种描法被称为曹衣描。用此描法绘制出的衣服犹如刚刚从水里出来一般。

● 柳叶描

用柳叶描勾画的线条两头细，中间粗，着重以短线为主，线条相互组合。用该描法勾画的线条造型犹如柳叶一般。

● 铁线描

用铁线描勾画的线条方正，直来直去，转折处往往顿点急折。用铁线描勾勒的衣服干净有力，棱角分明。

● 行云流水描

行云流水描如云舒卷，自然似水，转折不滞，连绵不断。因线条较长，因此要连贯地运笔，避免产生断笔、滞笔。

● 减笔描

用减笔描勾画的线条比较粗大，其线条的最大特点是节奏感强。

小提示：混描介绍

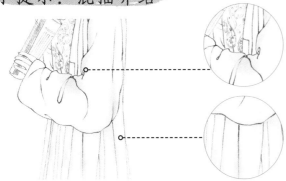

上衣为丝薄材质时，可以用行云流水描、高古游丝描、柳叶描等描法来表现。

下裙材质厚重，可以用减笔描、铁线描、曹衣描来表现出质感。

由于一幅画里往往会有很多不同的物体，所以需要用不同的线条去表现。这种采用多种描法组合的方式，即为混描。在画法上除了运笔的区别外，还会用一些局部的墨色来表现明暗。

C 五官绘制技法

人物画中，眉眼与口鼻是面部重点刻画的部分，刻画得当能让观者直观地感受到画中人物的情绪。如何按现代人的审美，结合古人的绘画技巧绘制出好看的五官，是本章的主要学习内容。

● 眉眼的画法

约 1/3 处开始下压笔尖
1

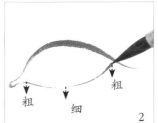
粗　细　粗
2

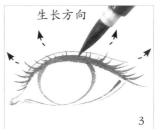
生长方向
3

由下至上
4

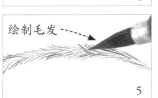
绘制毛发
5

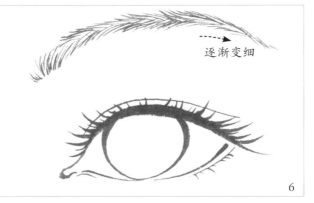
逐渐变细
6

首先绘制出上、下眼睑。注意下眼睑两端粗中间细，表现出光影变化。再绘制出瞳孔，因为上眼睑的遮挡产生阴影，因此绘制瞳孔与上眼睑的衔接处时要压笔尖加重。然后用中锋画出双眼皮、下眼睑沟、上睫毛和下睫毛根部。

绘制眉毛时从眉头起笔，顺着眉毛的生长方向慢慢梳理。注意不同方向的眉毛相交时要自然，画至眉峰时不要太有棱角，女性的眉峰偏平，更柔和一些。

小提示：不同角度下睫毛画法的区别

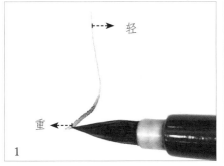

睁眼向上看时，睫毛上翘，中间长，两边短。

眼睛微睁向下看时，睫毛向下散开，中间短，两边长。

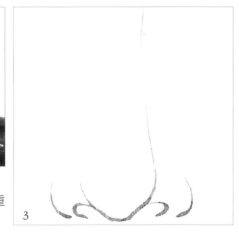

眼睛睁开平视时，睫毛占据瞳孔一半区域，向两边散开，眼角处的睫毛短，眼尾处的睫毛长。

● 鼻子的画法

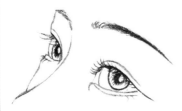
轻
重
1

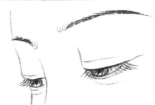
2

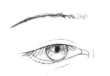
3

蘸取淡墨，从鼻根处向鼻头方向绘制，在鼻头处下压笔尖加粗线条以表现阴影。绘制同一侧的鼻孔及鼻翼部分，同样由上向下运笔。在下方收尾处下压笔尖加重表现阴影关系。最后用相同的方法画出另一侧即可。

● 嘴巴的画法

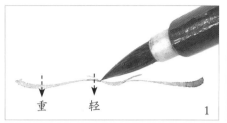

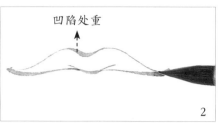

绘制唇部时，可先从唇珠处起笔，唇珠底端的线条粗、两端唇谷的线条细。绘制唇缝，注意绘至嘴角处时下压笔尖以加重表现阴影和内凹感。

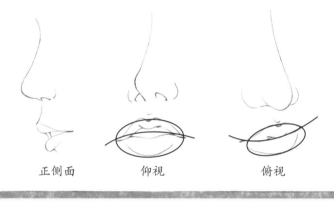

小提示：不同角度口鼻的绘制要点

正侧面只能看见口鼻一侧的结构，主要勾勒外轮廓线，鼻翼、唇线等，可以用淡墨勾勒。

仰视时能看见鼻底，此时上唇变薄，下唇变厚，在勾勒时，注意用短线来表现人中凹陷处即可。

俯视时上唇变厚，注意嘴巴的角度变化。尽量用顺滑的线条去表现鼻子的弧度。

正侧面　　仰视　　俯视

● 耳朵的画法

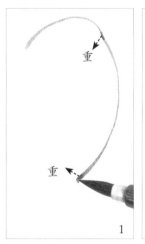

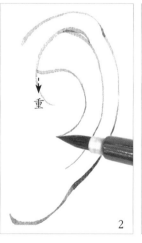

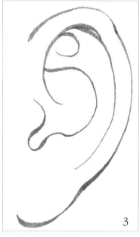

先从耳轮与脸部的衔接处起笔，向上运笔画至耳朵最高点。向下运笔画出最外侧轮廓，再勾出耳垂。绘制外轮廓时，注意运笔要有停顿，线条要有粗细变化。内部从耳轮脚起笔，耳轮内部轮廓线衔接处要加重阴影关系，注意留出耳甲的空间。

小提示：不同角度下耳朵的变化

背面角度下，刻画耳轮弯曲的形态即可。

背侧面角度下，耳朵整体横向变窄，耳垂的中间部分被遮挡。

3/4 侧面角度下能看见面积较大的耳轮，对耳轮被部分遮挡。

正面角度下大部分的耳朵被脸部轮廓遮挡，大致绘制出其外轮廓即可。

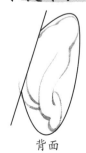

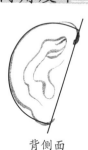

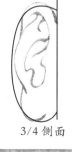

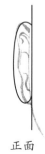

背面　　背侧面　　3/4 侧面　　正面

C 手指动态的细节变化

绘制美人时，会运用手部动作来传达人物的内心活动，让动作造型更加唯美。因此，需要先了解手的特点再学习手的画法，这样才能画出姿势准确的手。

● 手指的结构

● 女性手指的特点

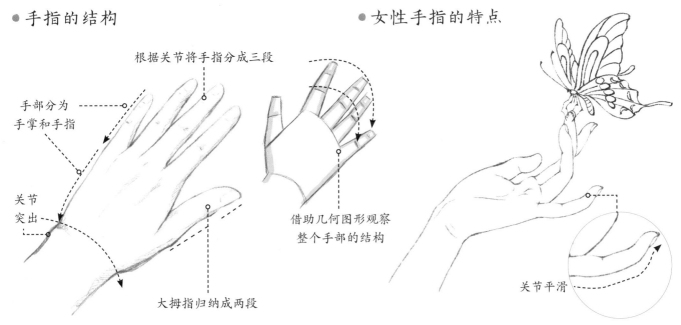

手的姿态多种多样，要掌握它的画法就要抓住其关节运动的规律，再将其简化为几何图形。

画女性的手要抓住其纤细、柔美的特点，且女性的手指有一定长度的指甲。对于关节点转折的区域要进行弱化、平滑处理，使线条顺滑柔和。

● 手的画法

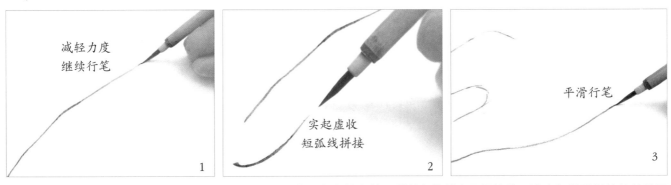

首先选择一只手指开始勾线，我们可以从指尖开始行笔，以实线入笔，以较细的线条平滑拖笔。注意每根手指的关节处需要有线条转折。转折处我们可以加重行笔力度，加粗线条，待转折完成后再均匀变细。

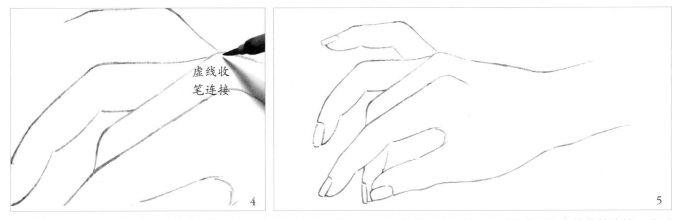

画出靠前的手指后，依次勾勒出靠后的手指，勾勒时线条逐渐变细。两根线条交汇时，靠后的线条以虚线收笔连接。最后勾勒手掌，一直延伸至手腕处。

⊂ 发型的结构

绘制古风美人时，发型一定是整个造型中比较重要的地方，发丝的走向与勾勒的力度是表现发型的关键。除了发型外，发饰的搭配也能给整体的造型带来亮点。

● 头发的基本区域与名称

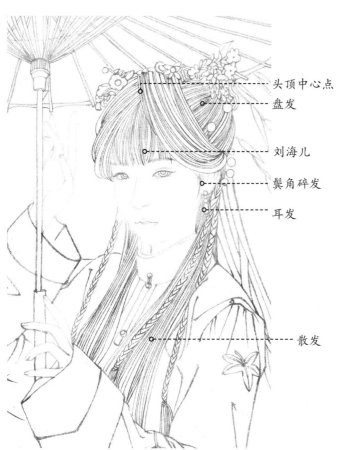

头顶中心点
盘发
刘海儿
鬓角碎发
耳发
散发

对头发进行分组分析。如上图，大致可分为前额刘海儿部分、头顶部分、鬓角部分、散发部分、耳发和盘发几组。然后再分析每一组头发的走向及形状变化。这样在进行绘制时，才能结构清晰，层次分明。

● 盘发与长发的绘制重点

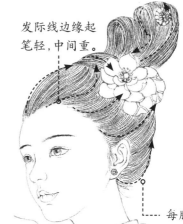

发际线边缘起笔轻，中间重。

盘发会将整个头部头发盘至头部后上方，因此整个头皮处的发丝将盘发的位置作为中心点，所有发丝都围绕中心点的方向延伸。

每股为一组，表现其走向。

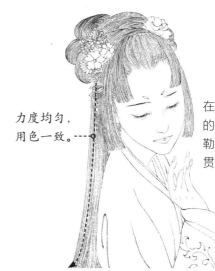

力度均匀，用色一致。

在表现长发时需要用大量的长弧线进行勾勒，在勾勒时应注意保持运笔连贯，避免太多断线。

● 角度带来的变化

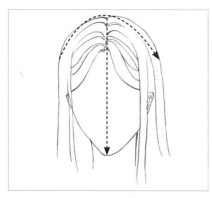

正面

头发以头部中轴线为中心，左右对称。头发与头顶之间要有一定的距离，表现头发的厚度。

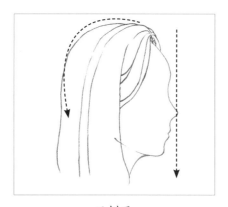

正侧面

一侧头发被完全遮挡，另一侧头发完全展现。头发与后脑之间要留一定的距离，表现厚度。

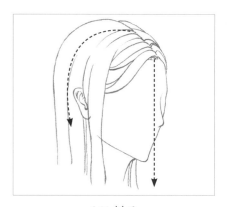

3/4侧面

头发跟随中轴线改变角度，一侧头发的面积加大，另一侧头发因脸部遮挡面积变小。

● 绘制发型的要点

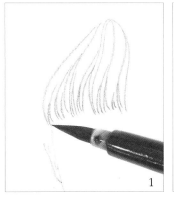

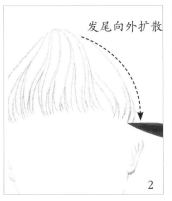

发尾向外扩散

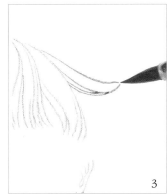

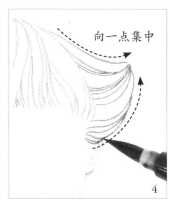

向一点集中

先从头发的中心点出发，向下画出中间的刘海儿。然后勾勒刘海儿两边的发丝。用相同的清墨绘制出一侧向后扎起的头发。这部分头发可根据方向分为两大组，从上向下和从下向上梳理，每根线都向后方集中于一点，注意墨线的疏密变化。

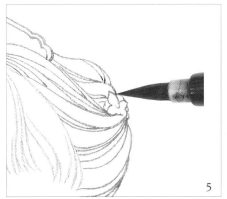

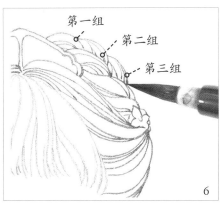

第一组

第二组

第三组

将麻花辫的每一小股分为一组，沿着头顶边缘画出辫子的一半。因为麻花辫每一小股之间的遮挡关系明显，所以将最上方的一小股当成第一组，然后顺着向下画出第二组、第三组等。

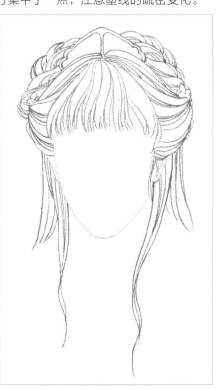

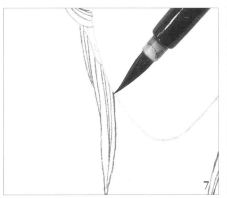

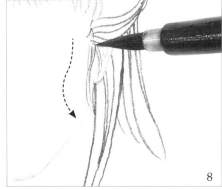

靠近脸部外轮廓和脖颈处的耳发用清墨绘制，注意不宜范围过大。在耳发较长的情况下，耳发要顺着身体的轮廓弯曲变化。

小提示：发饰与头发重叠处的绘制要点

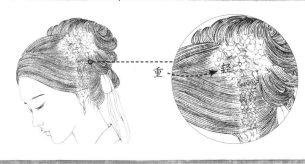

重　轻

当发饰与头发有重叠时，可以用墨色对两者进行区分，如发饰用淡墨、发丝用重墨来表现，并且绘制线条的力度也要有所不同，如发丝与发饰连接处可以用快速收笔的力度画出尖头的收尾，这样能使发饰更突出。

○ 衣纹的特点

在勾勒衣纹时会通过主辅关系、虚实关系，以及材质的变化来表现衣纹的特点，这样能让白描线条更加生动、有质感。

● 衣纹中的主辅

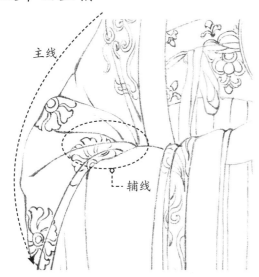

主线的作用是表现动作的走势，而辅线则是表现布面的凹凸褶皱，两者结合才能表现出正确的结构关系。

● 衣纹中的虚实

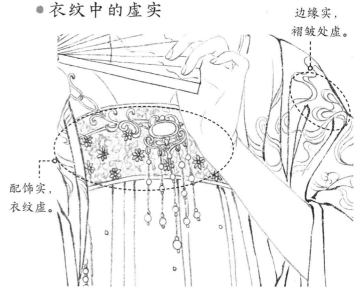

用白描绘制衣纹时，通常会用虚实线条来表现褶皱的变化和服饰纹样中的明暗变化。如上图中右侧的衣袖纹样与褶皱相重叠时，纹样可做淡化处理。

● 服饰软硬的表现

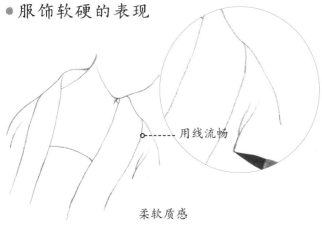

柔软质感

选择淡墨或清墨这两种较浅的墨色，大量使用弧线绘制衣服轮廓，可以表现丝绸、薄纱等柔软的材质。

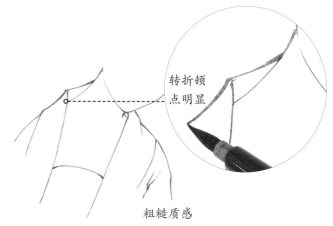

粗糙质感

选择中墨或重墨，下笔加重，转折处较为尖锐，同时在转折或衔接处加重线条，表现麻布、粗布等硬挺粗糙的材质。

● 衣纹的画法

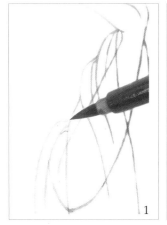

1

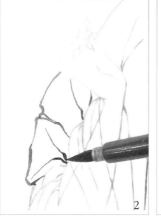

2

3

先用勾线笔蘸取淡墨，分别勾勒出手臂和衣袖部分。注意用线一定要顺滑，衣袖的最上端轮廓线要和手臂之间留出一段距离。接着蘸取中墨，画出有一定硬挺质感的衣袖部分，注意线条转折处下压笔尖加重，表现阴影。

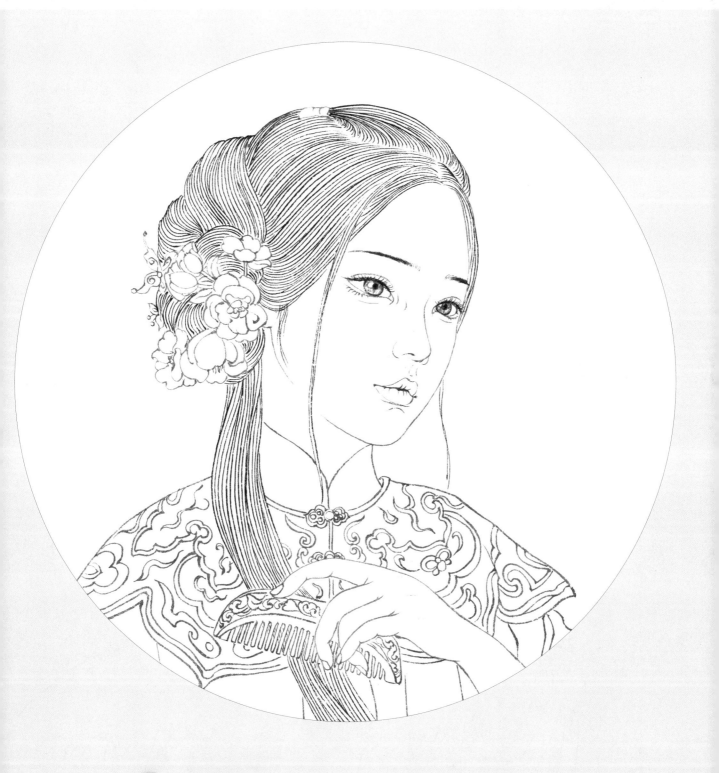

百美图鉴

这一章将为大家展示上百例佳人的工笔白描图。根据佳人的动作神态，白描图划分为不同的类型，包括肖像、胸像、半身像、全身像。此外，还选择了常见的扇子、花、花篮等物件进行搭配，供大家临摹学习。

桃花遮面

暗香初醒

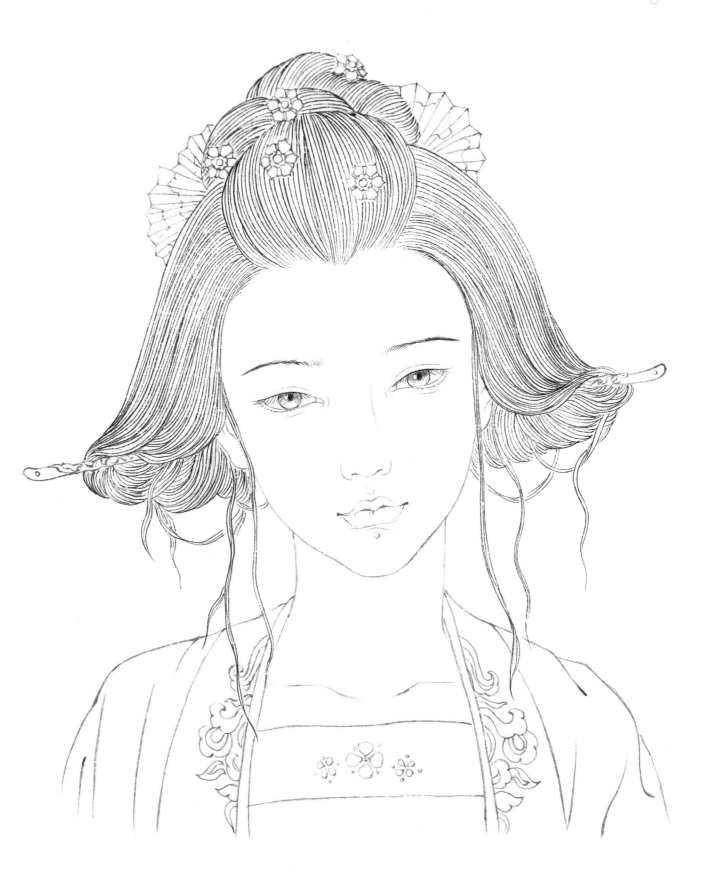

一
笑
千
金

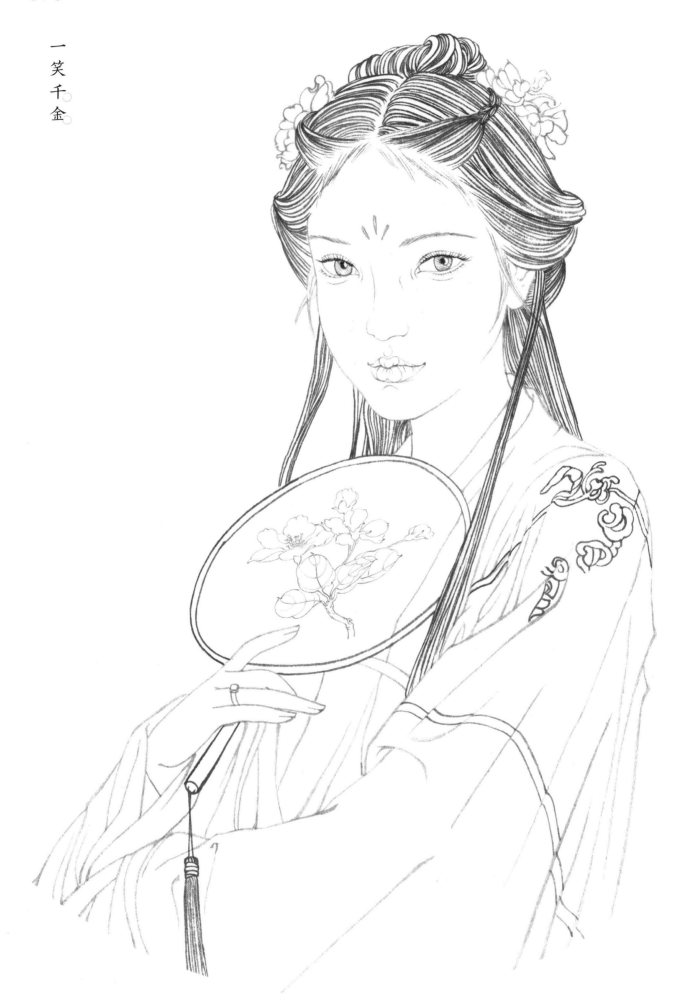

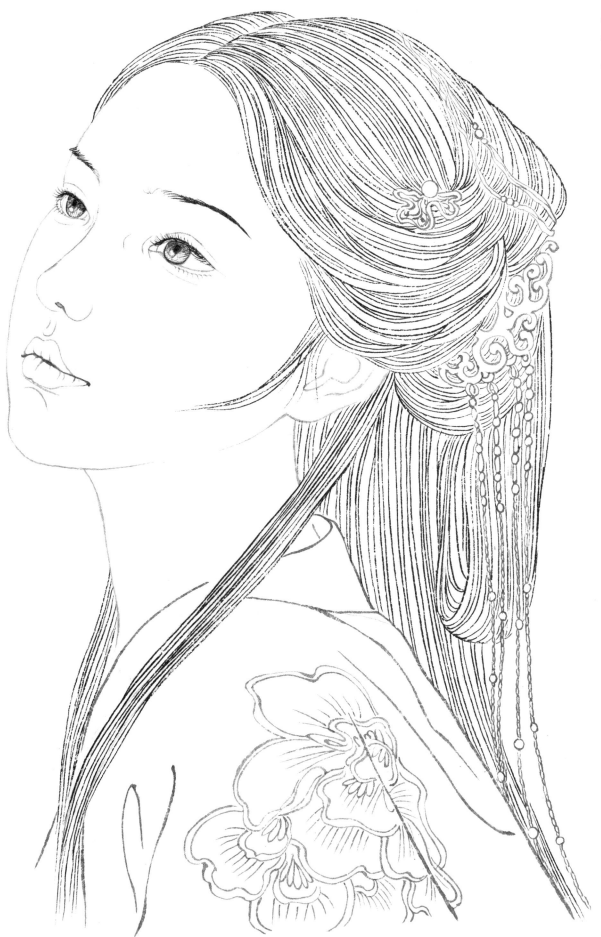

边塞一曲

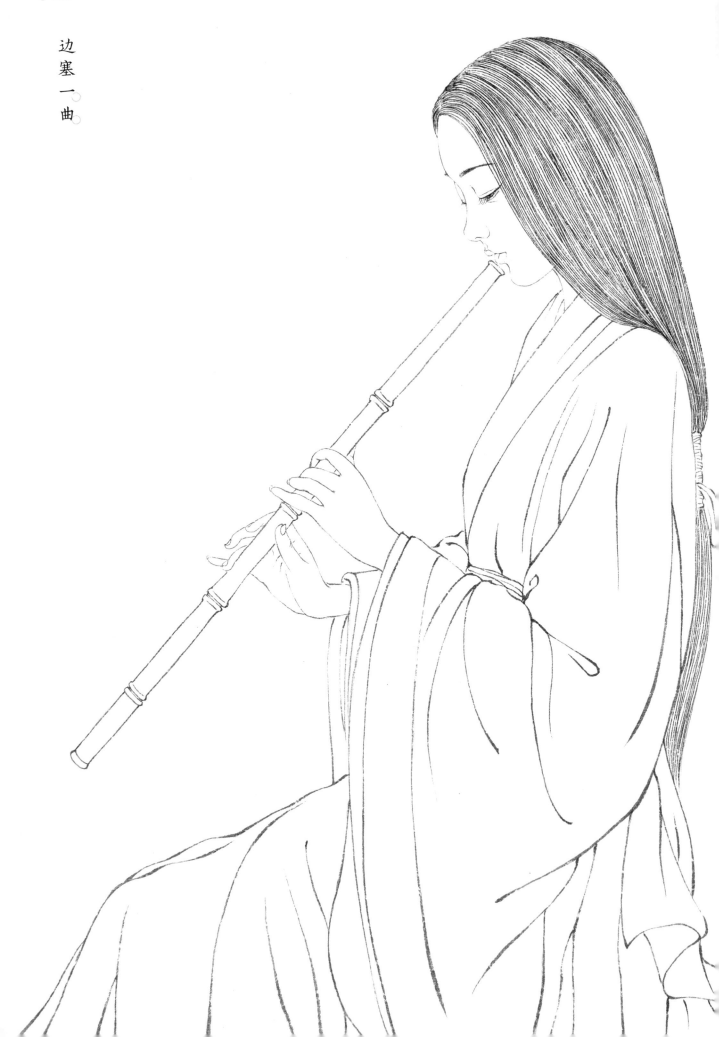

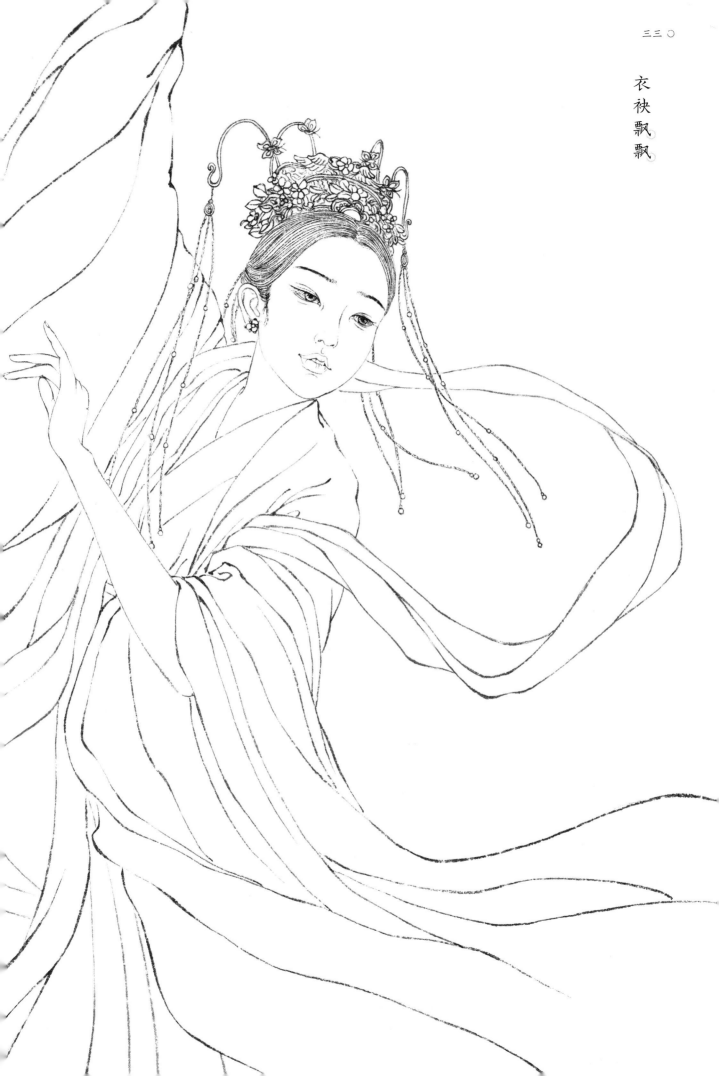

柔情绰态

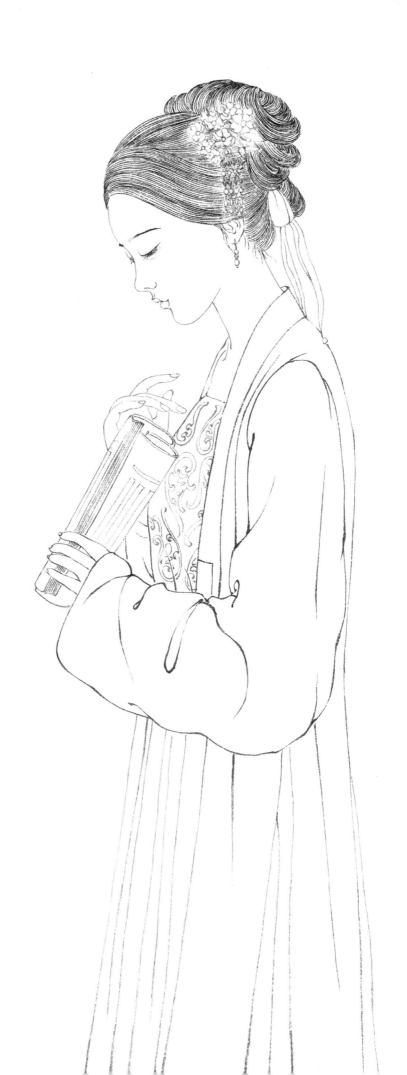

暗香盈袖

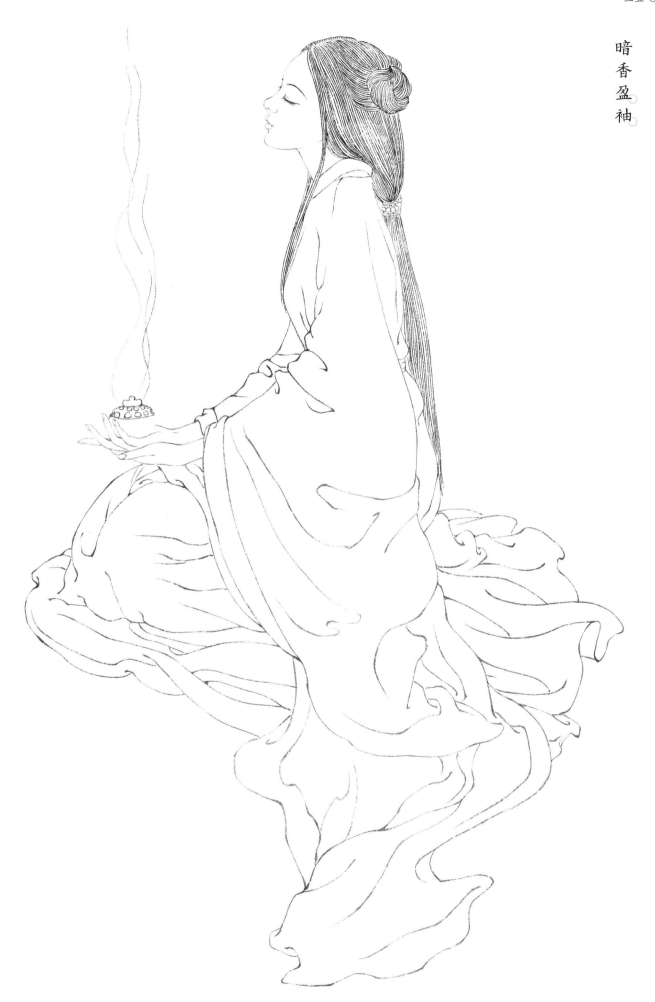

若
水
伊
人

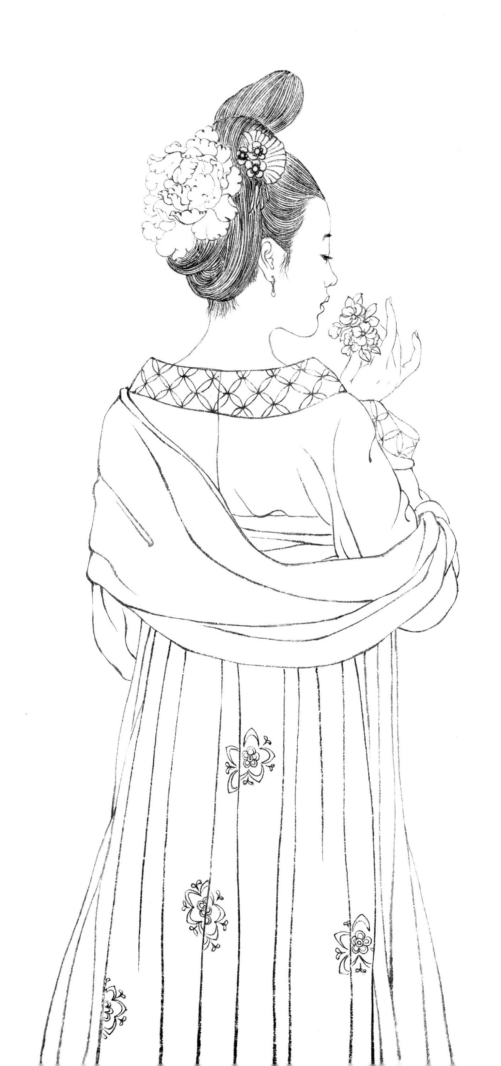

白璧无瑕

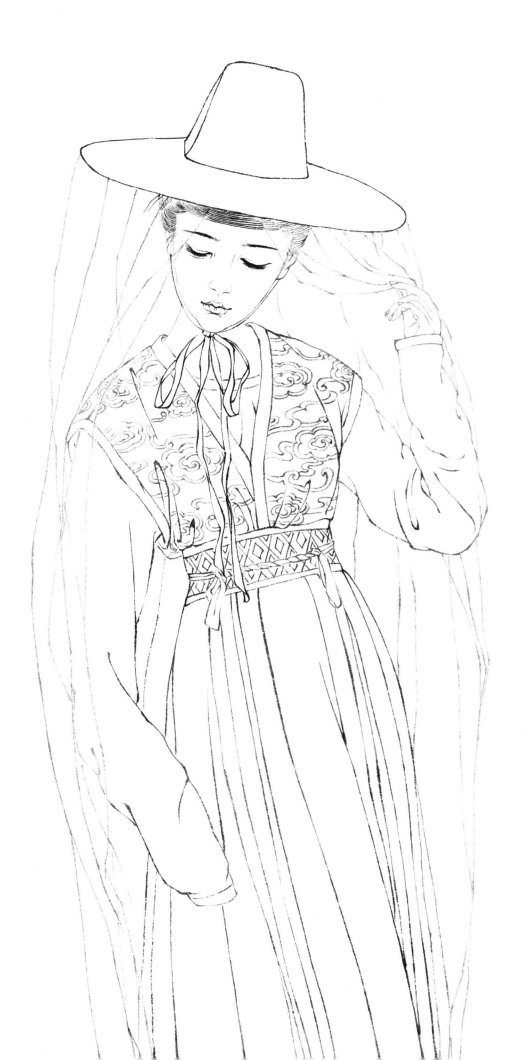

楚楚可人

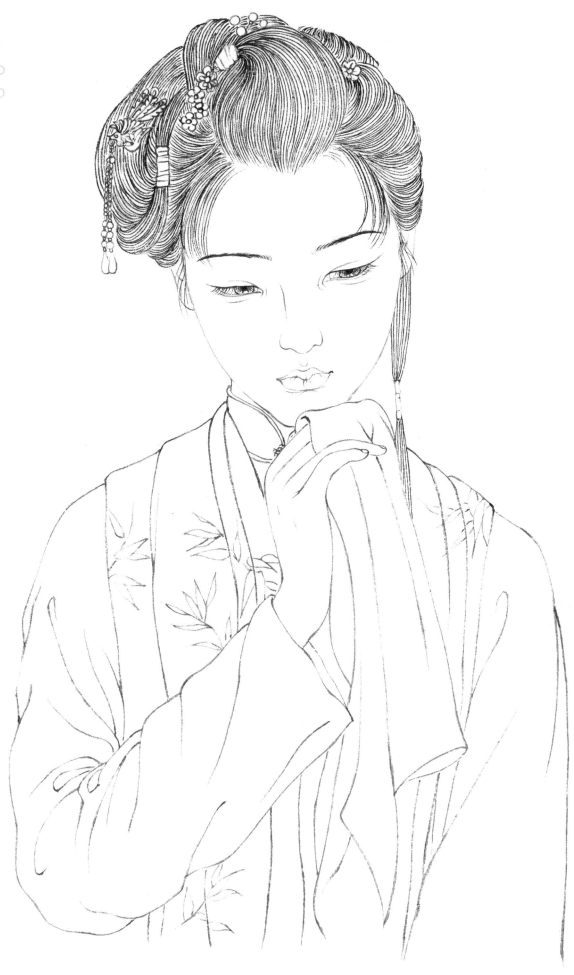

二八佳人

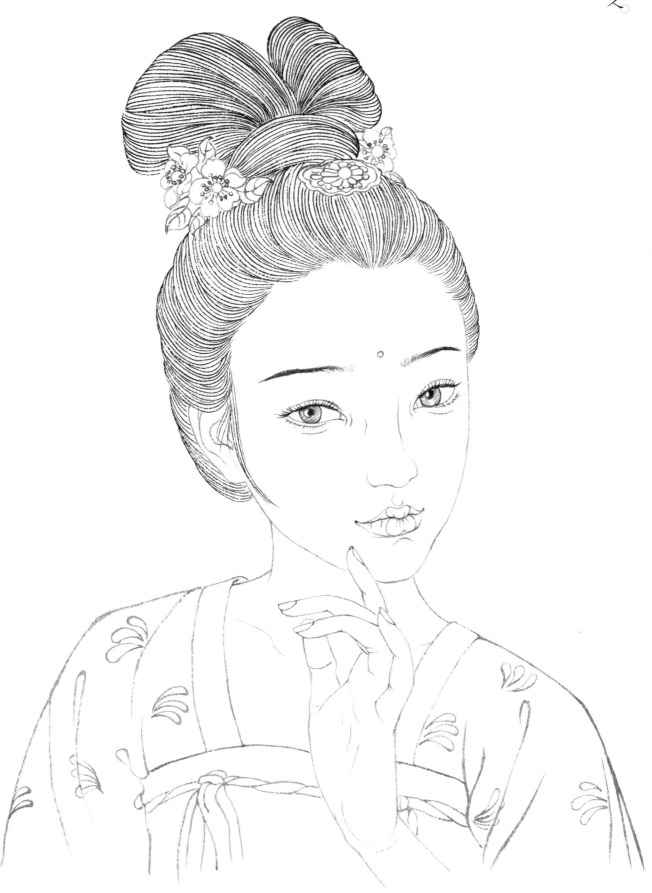

含羞隐媚

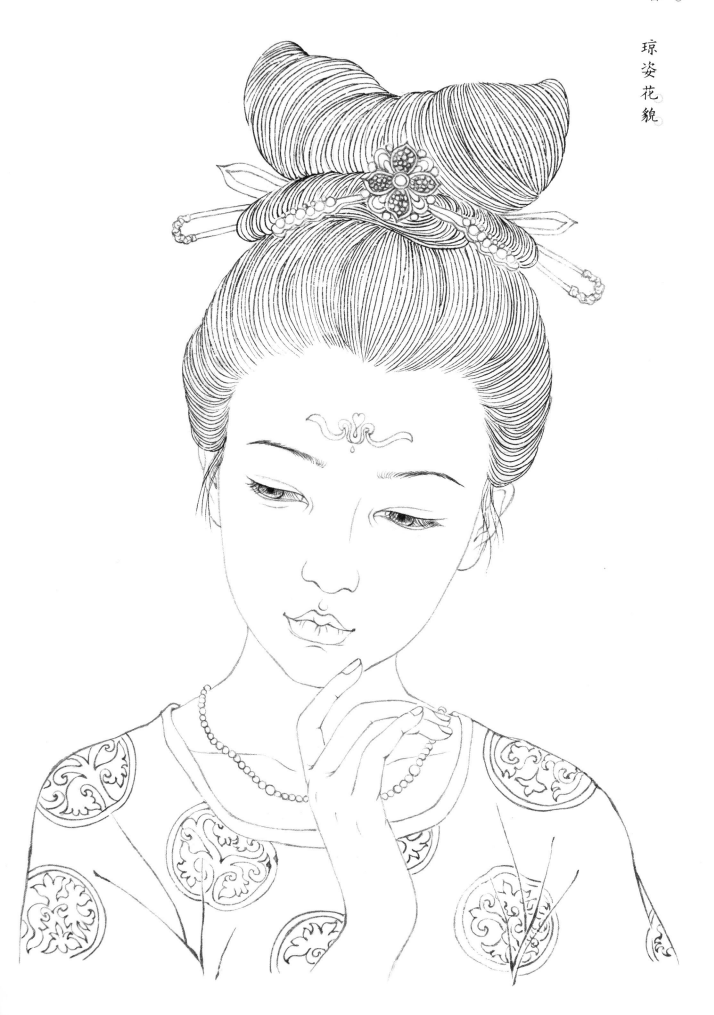

盛颜仙姿

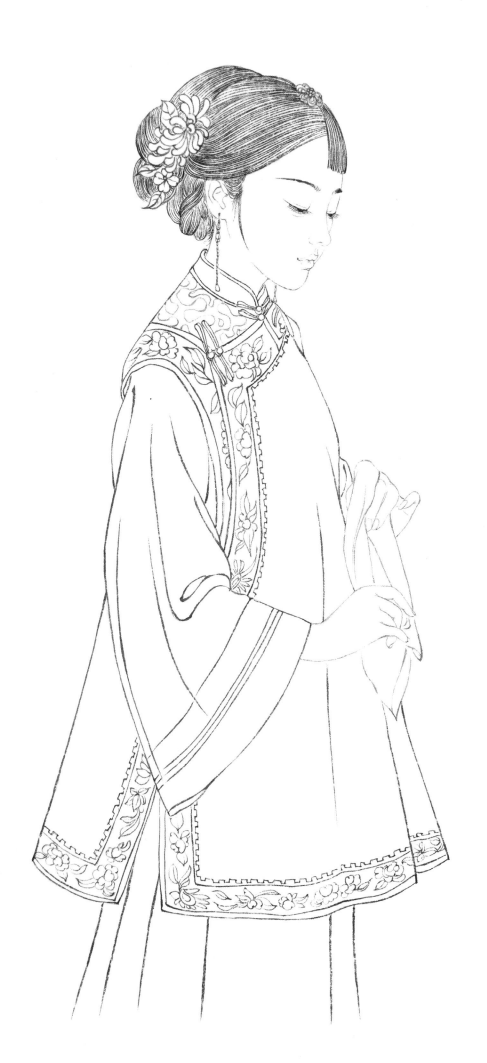

款步姗姗

山眉水眼

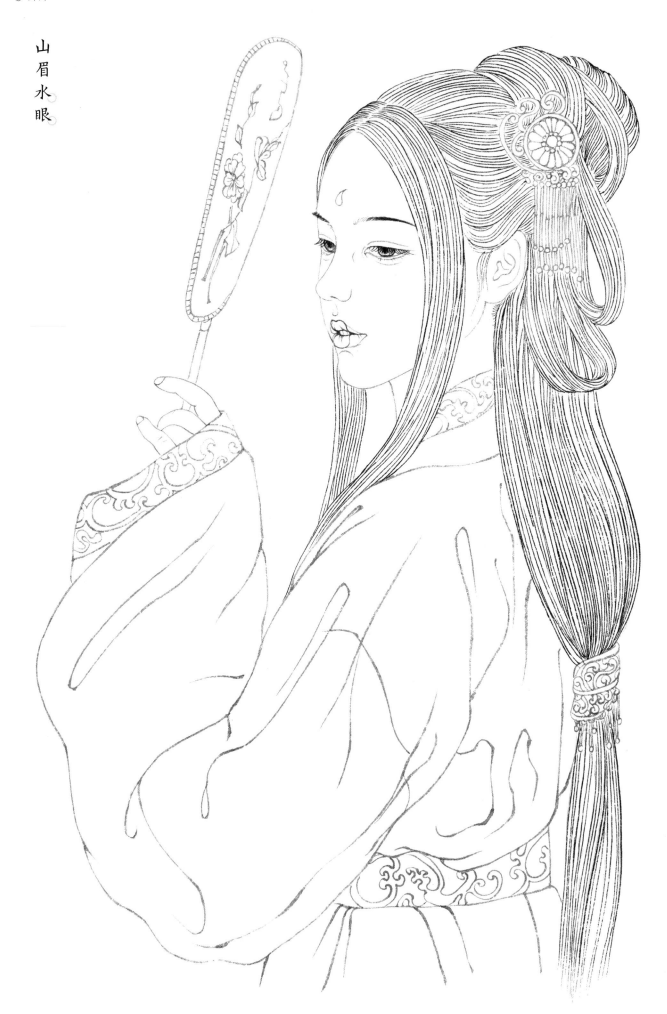

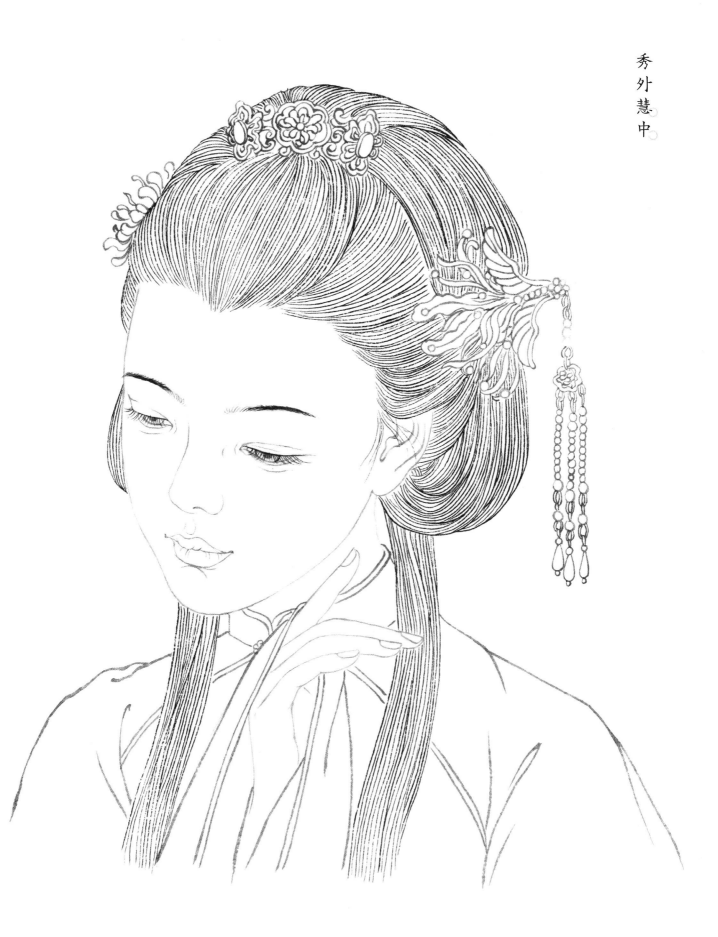

秀外慧中

淑逸闲华

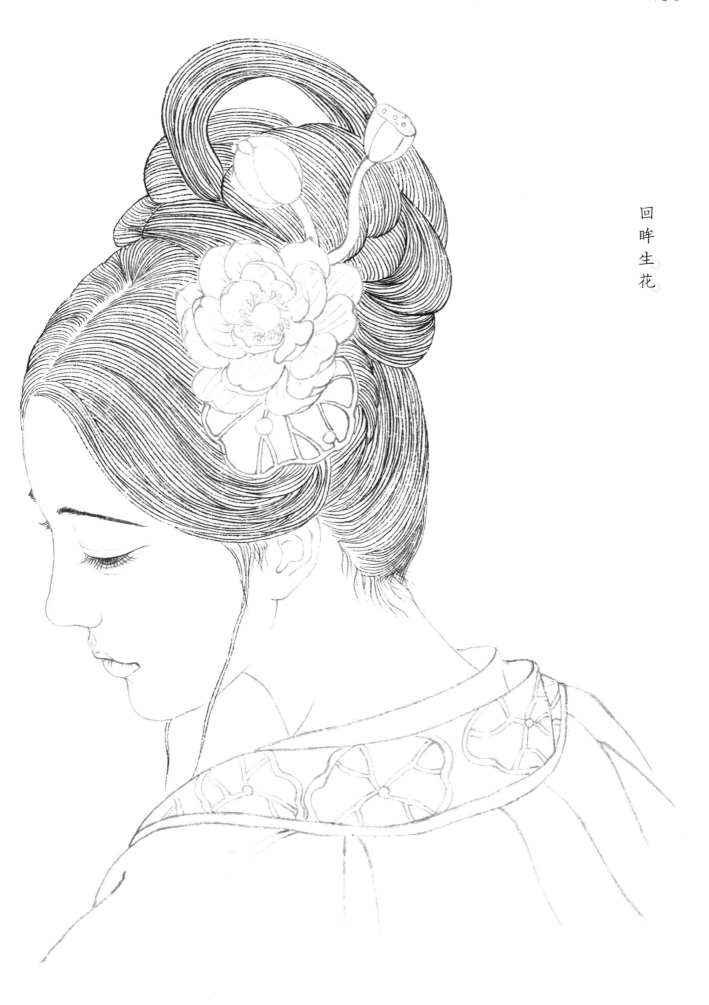

回眸生花

花
容
月
貌

花颜悦色

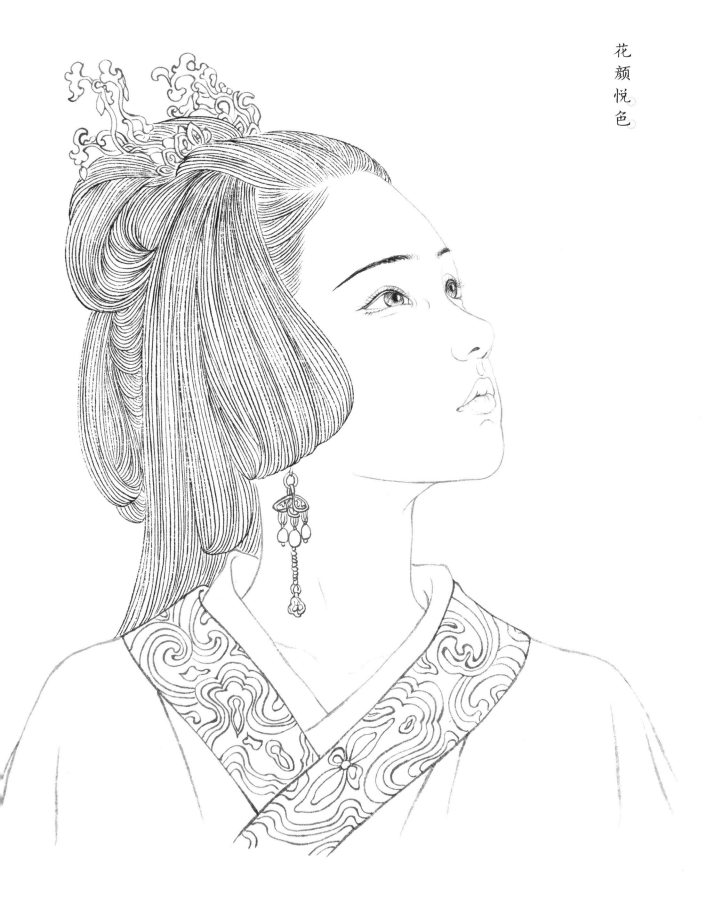

杨柳宫眉

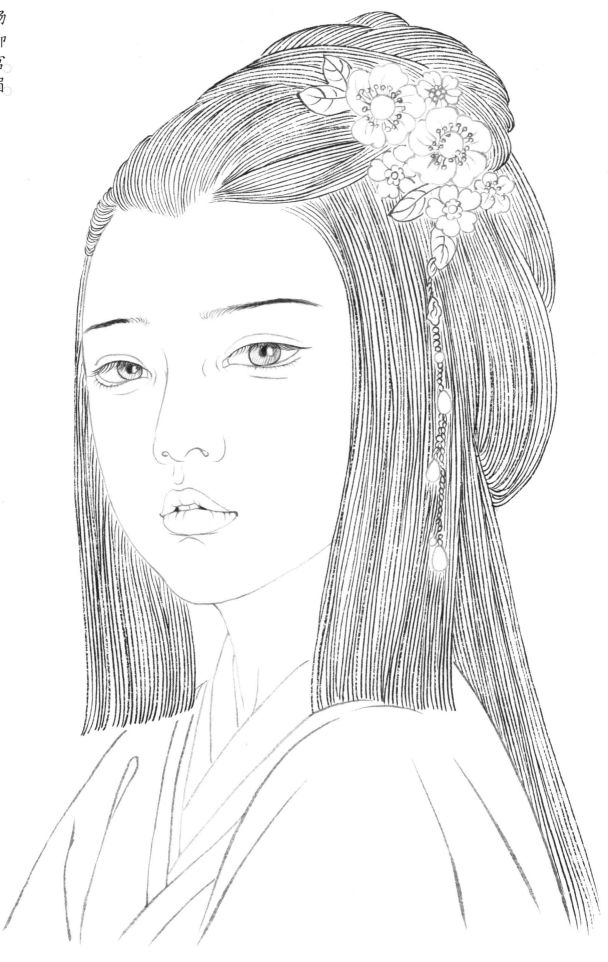

国色天香

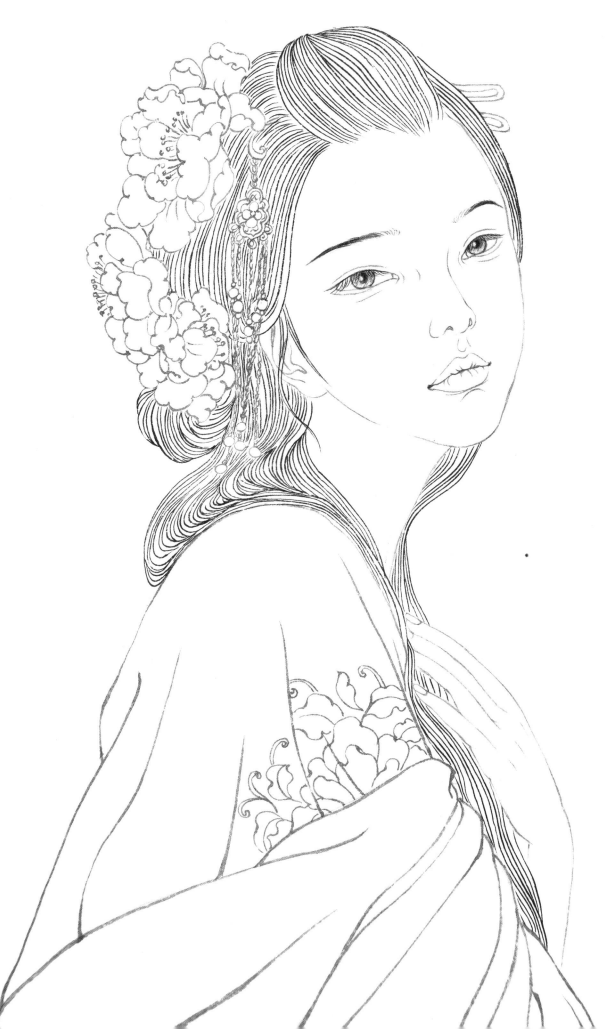

才
貌
双
冠

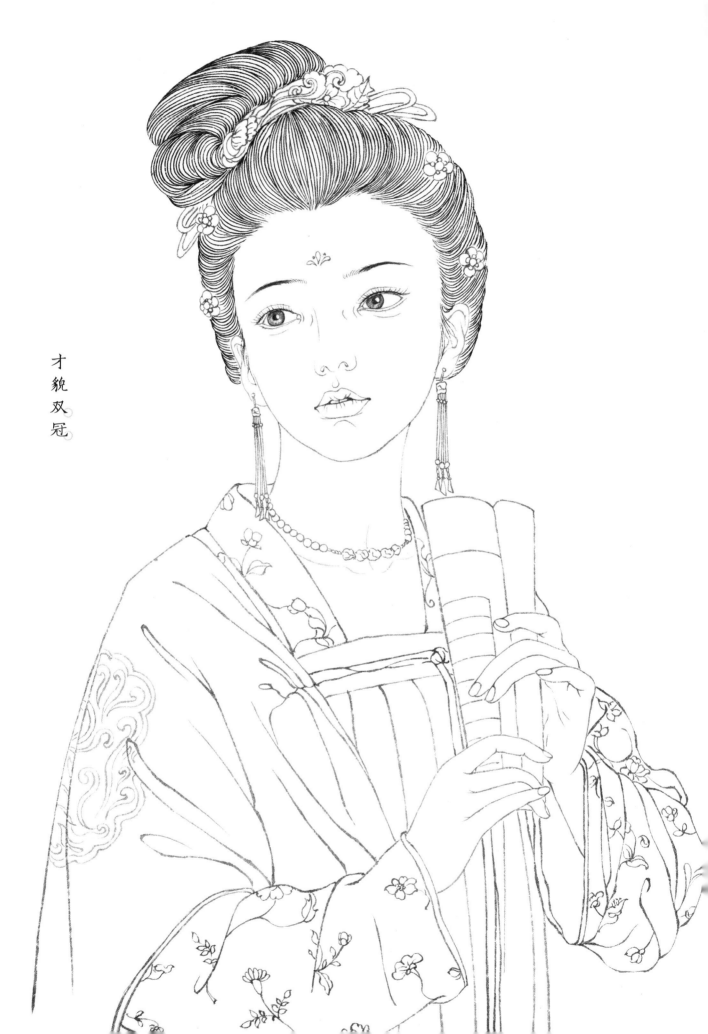

盈
盈
秋
水

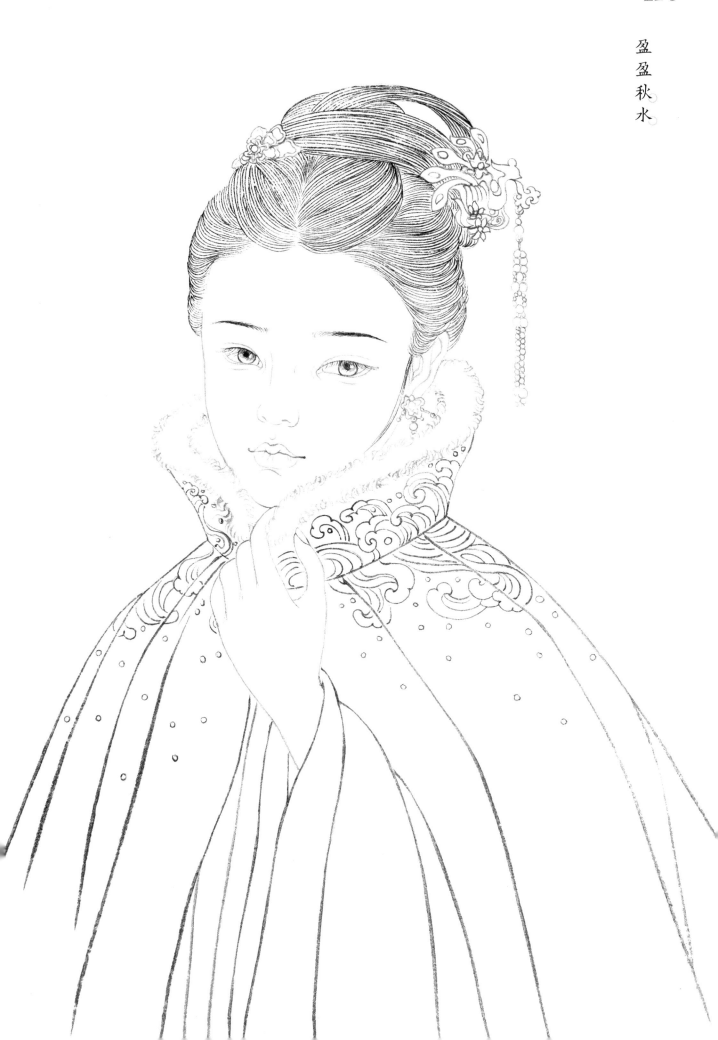

小家碧玉

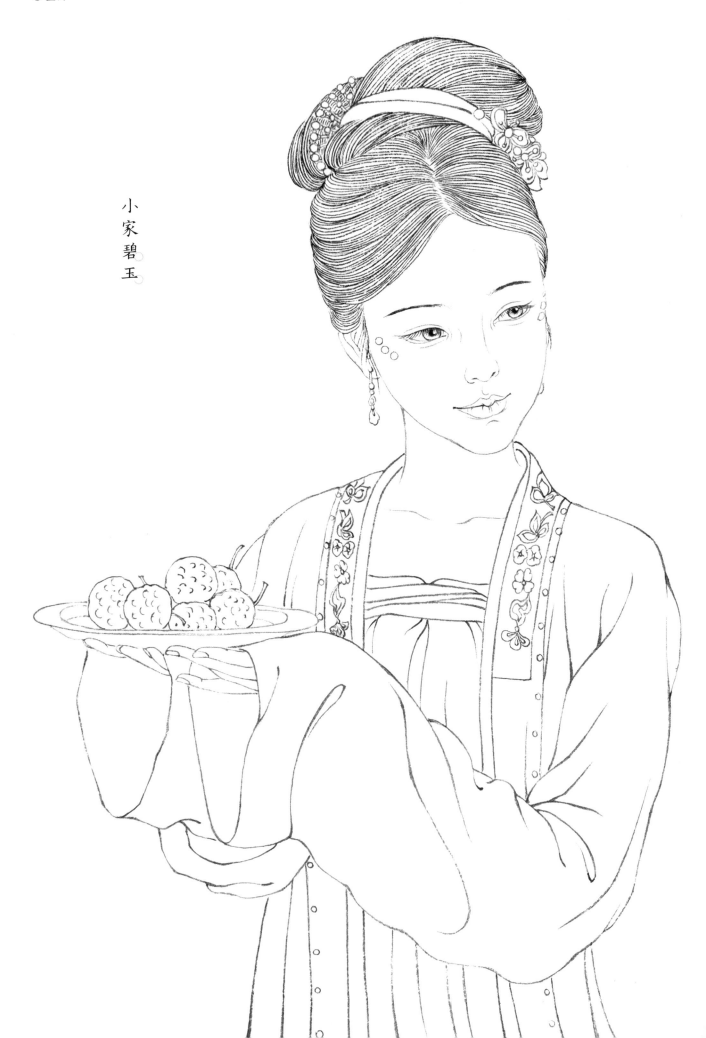

青衣荷扇

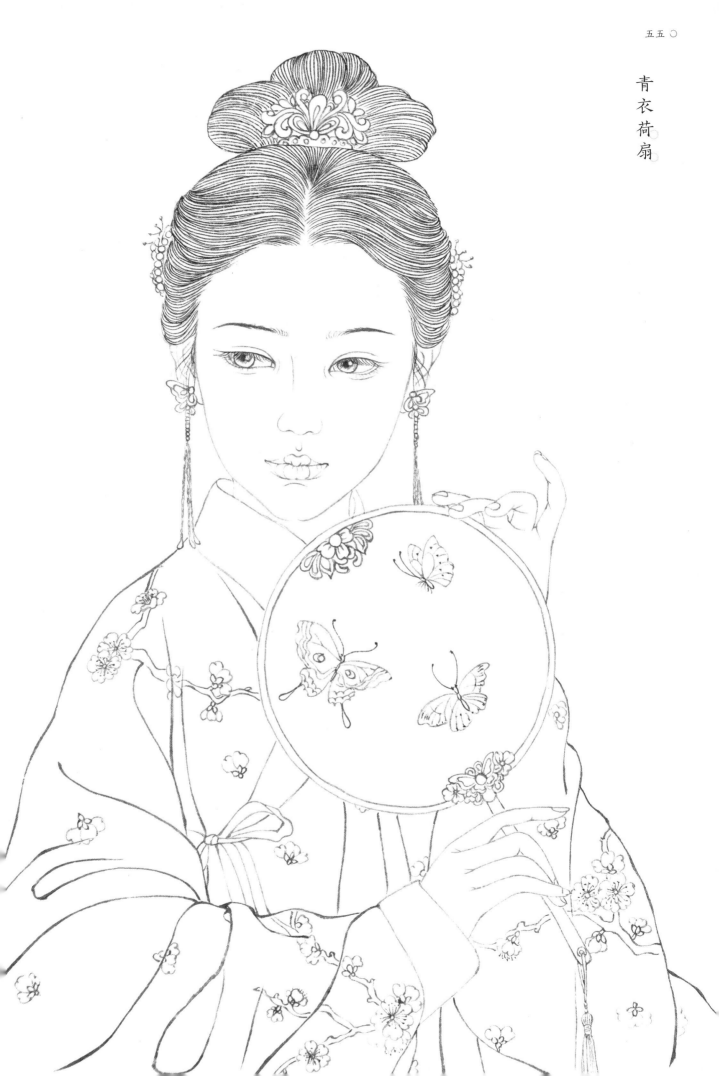

春花秋月

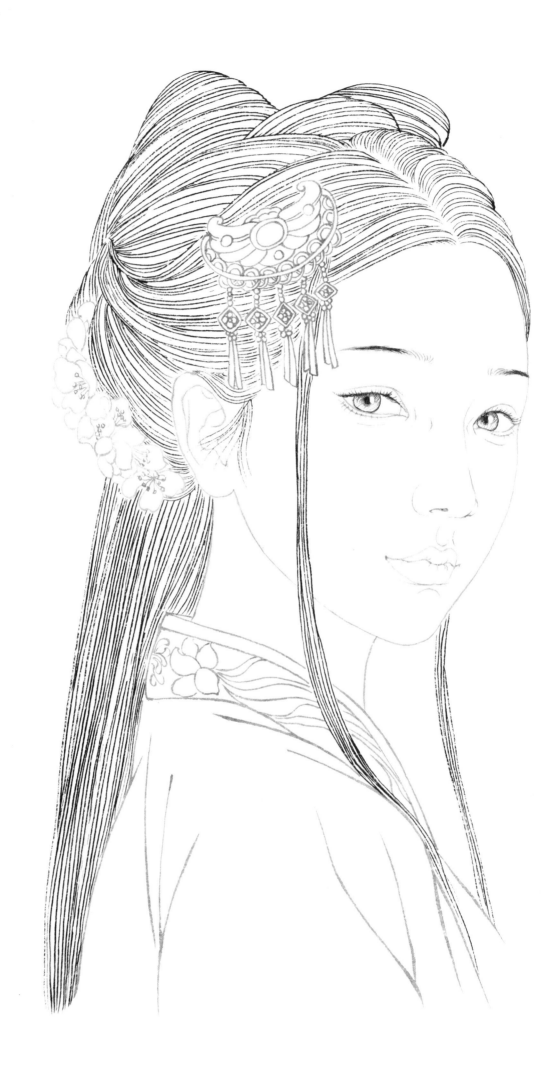

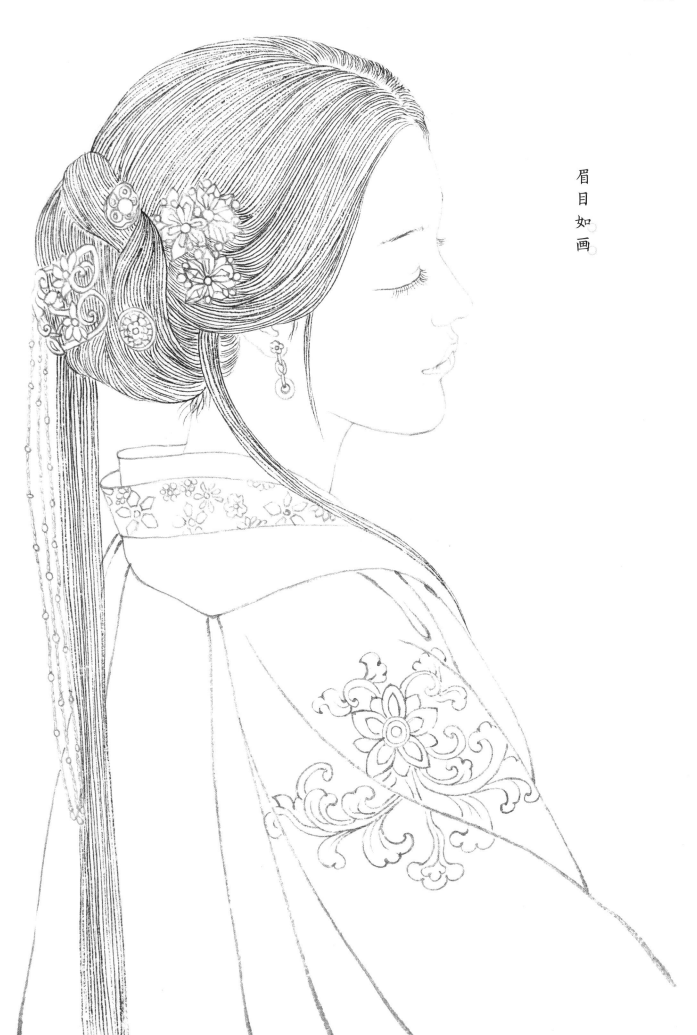

眉目如画

闭
月
羞
花

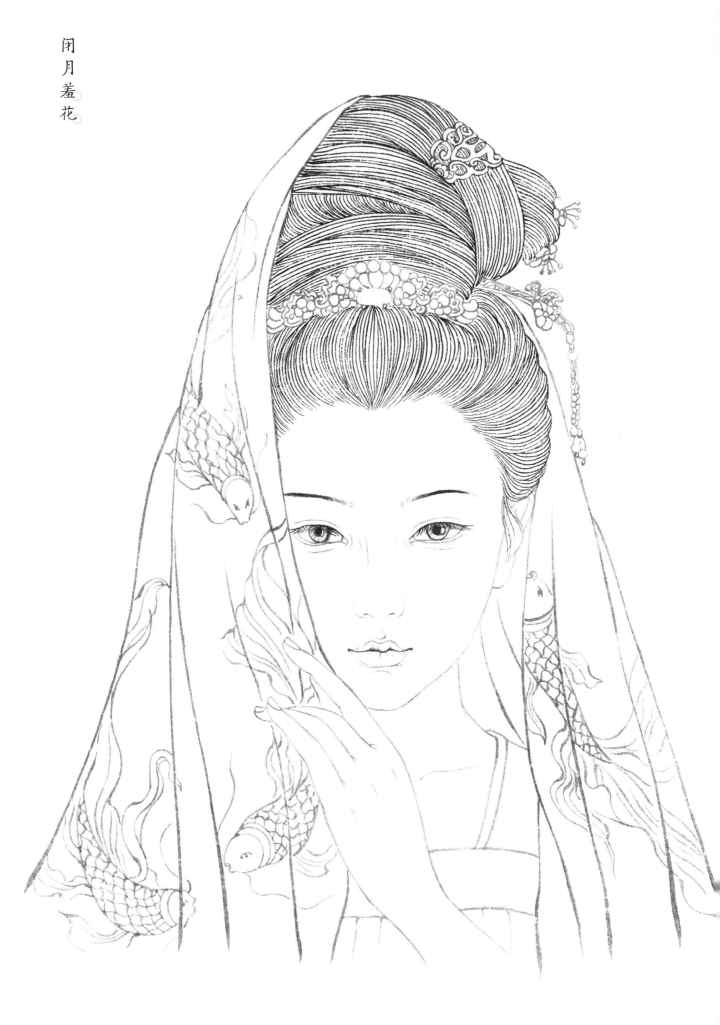

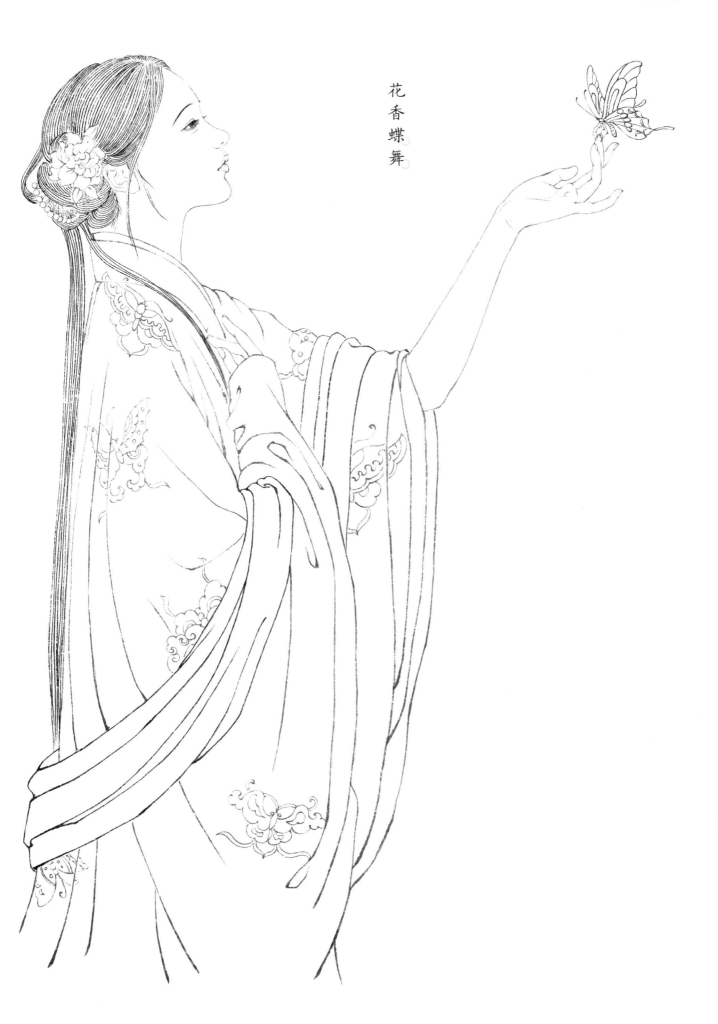

花香蝶舞

仙姿佚貌

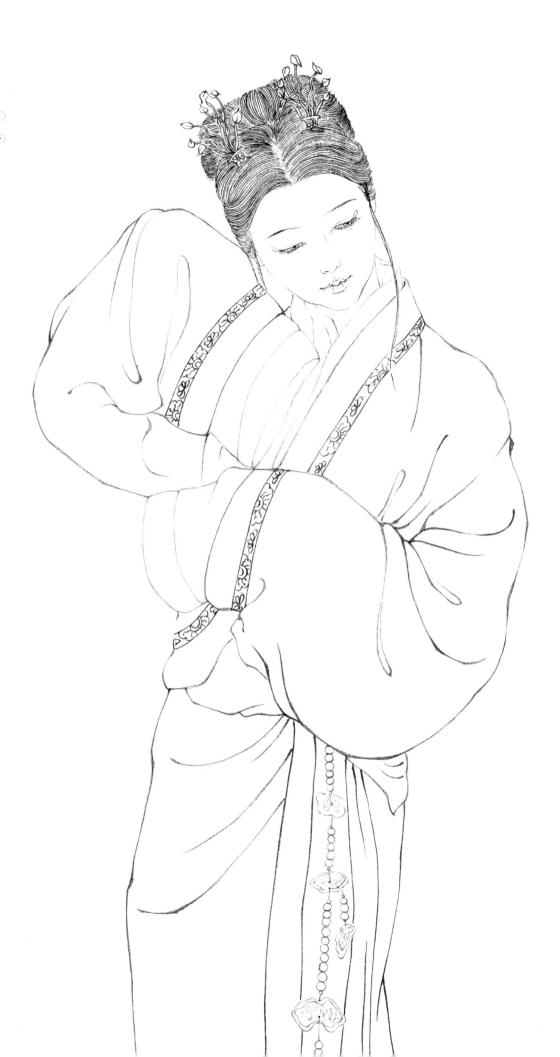

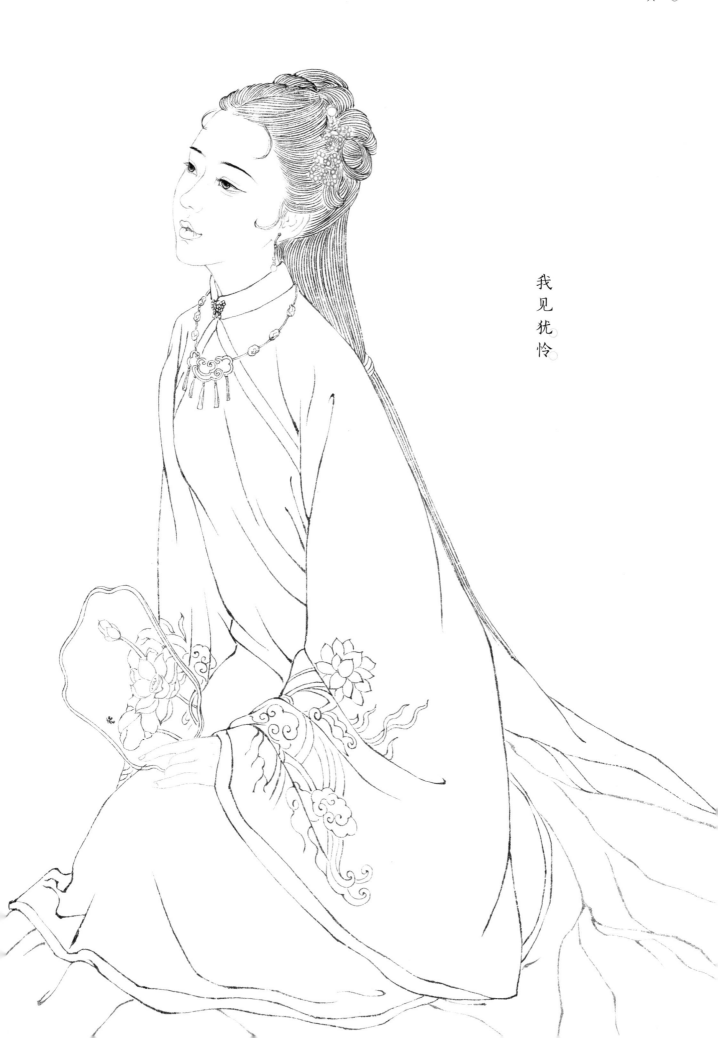

我见犹怜

美
如
冠
玉

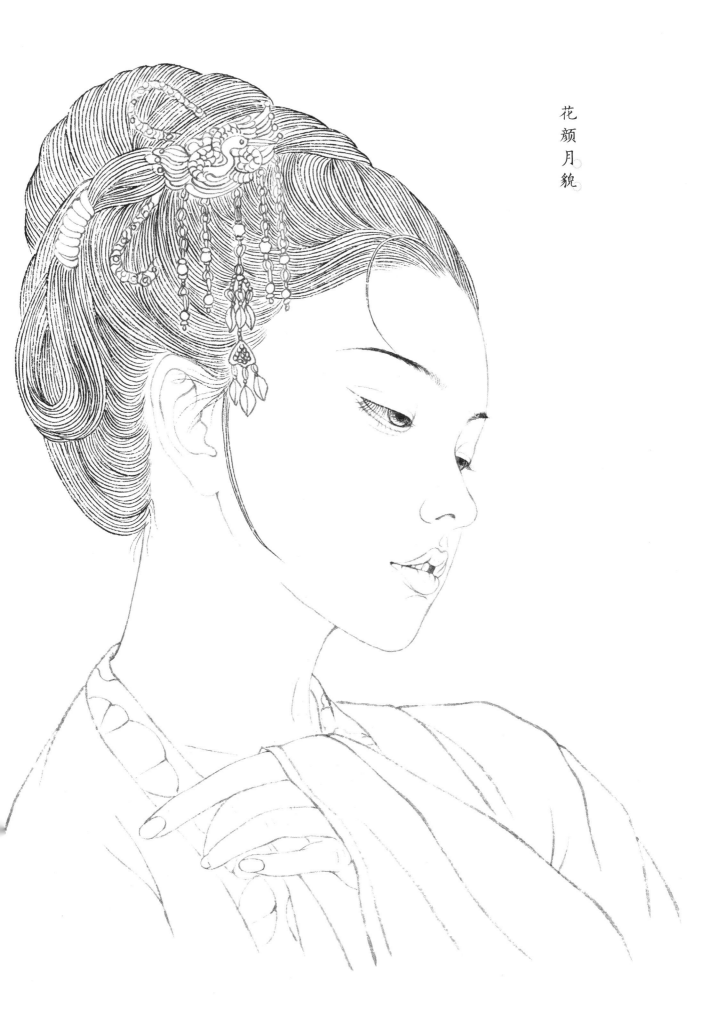

花颜月貌

灿
如
春
华

初发芙蓉

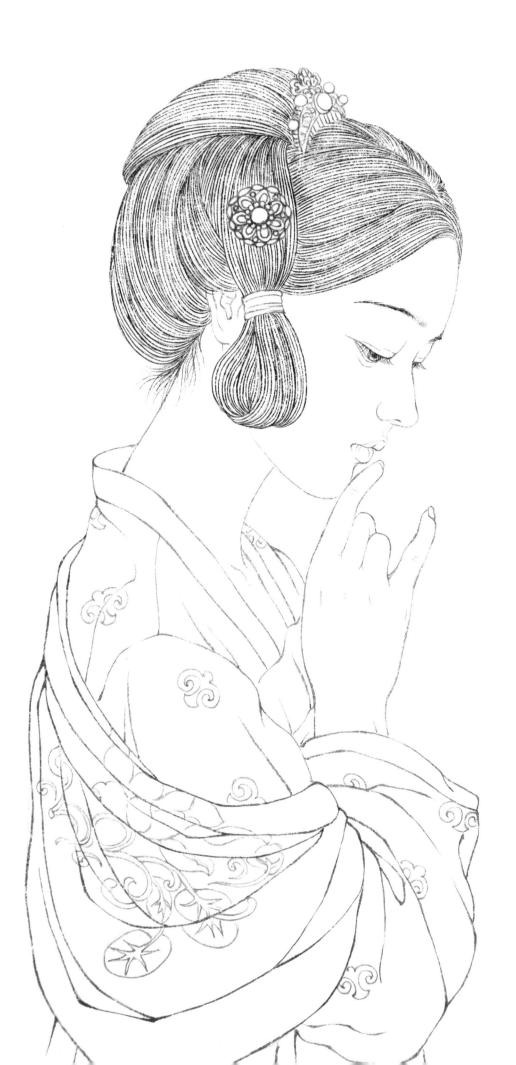

袅娜婷婷

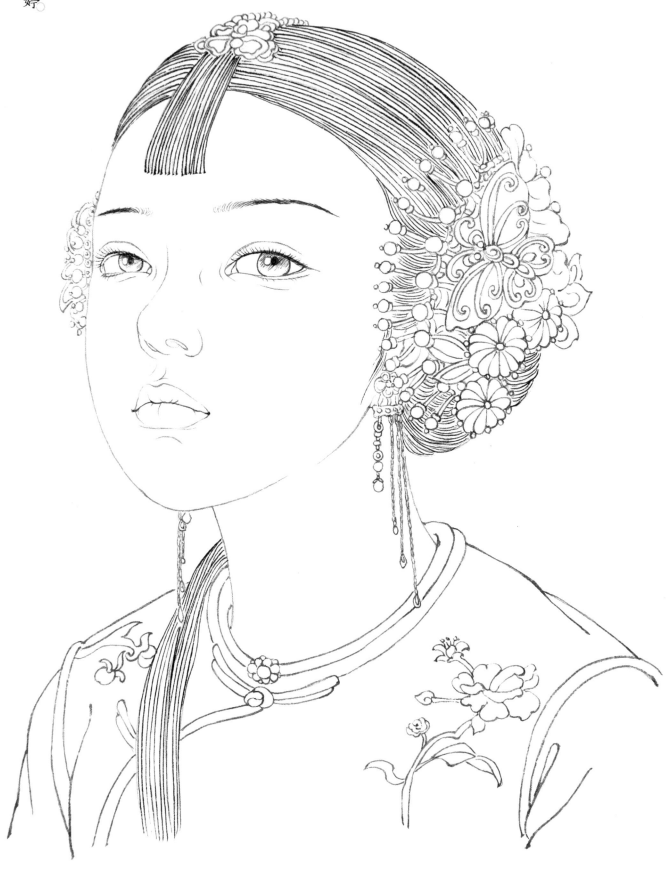

宛若清风

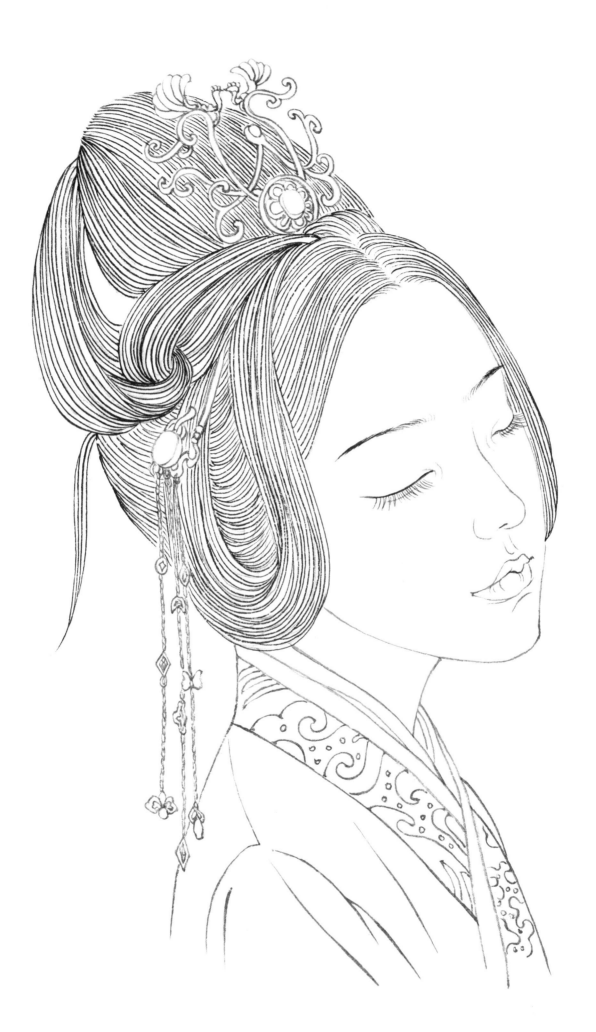

蛾眉曼睩

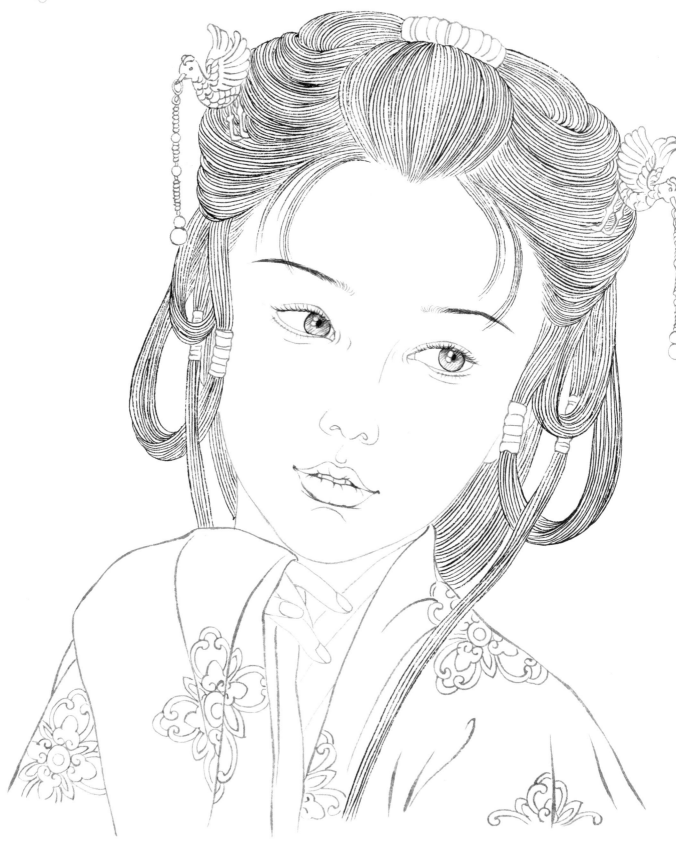

红袖添香

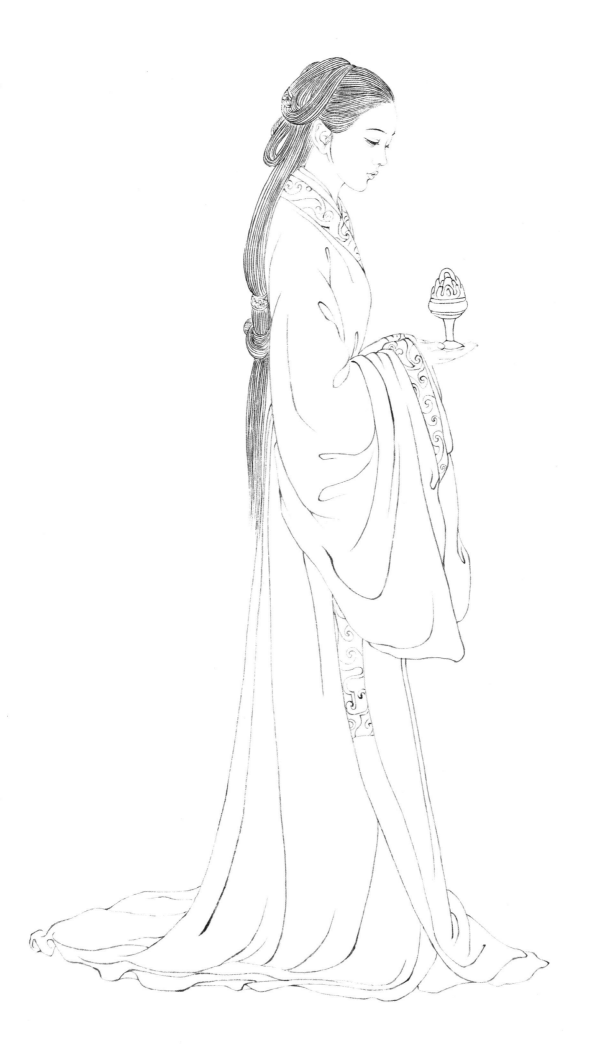

华
如
桃
李

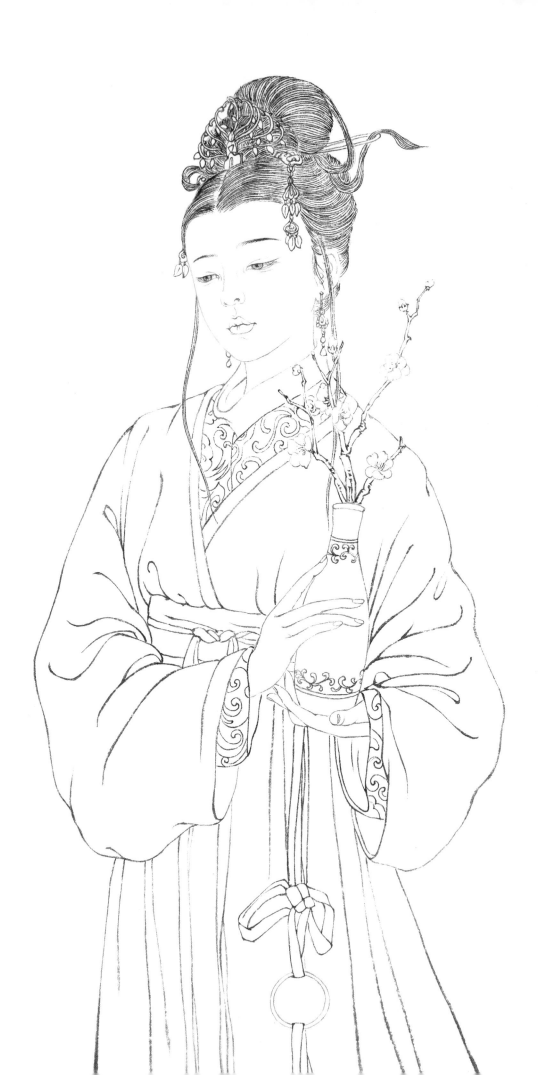

长娇美人

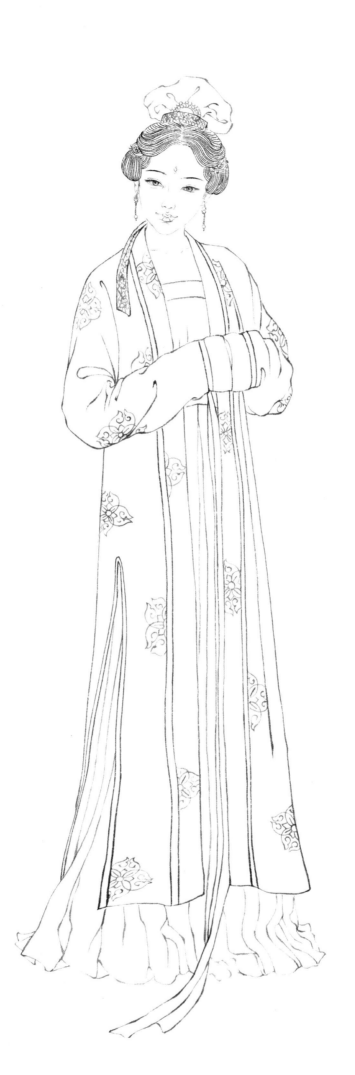

眉黛青颦

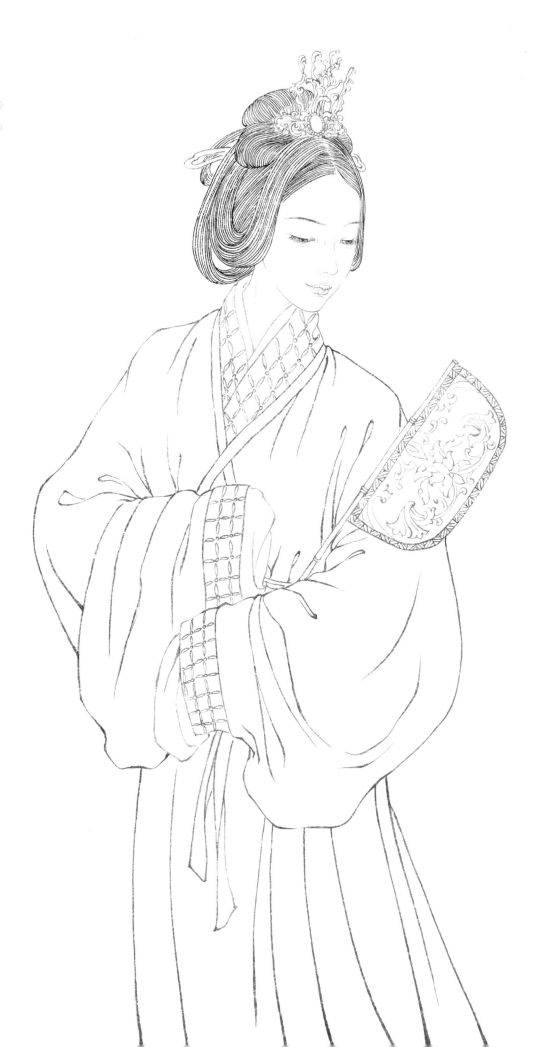

皎若秋月

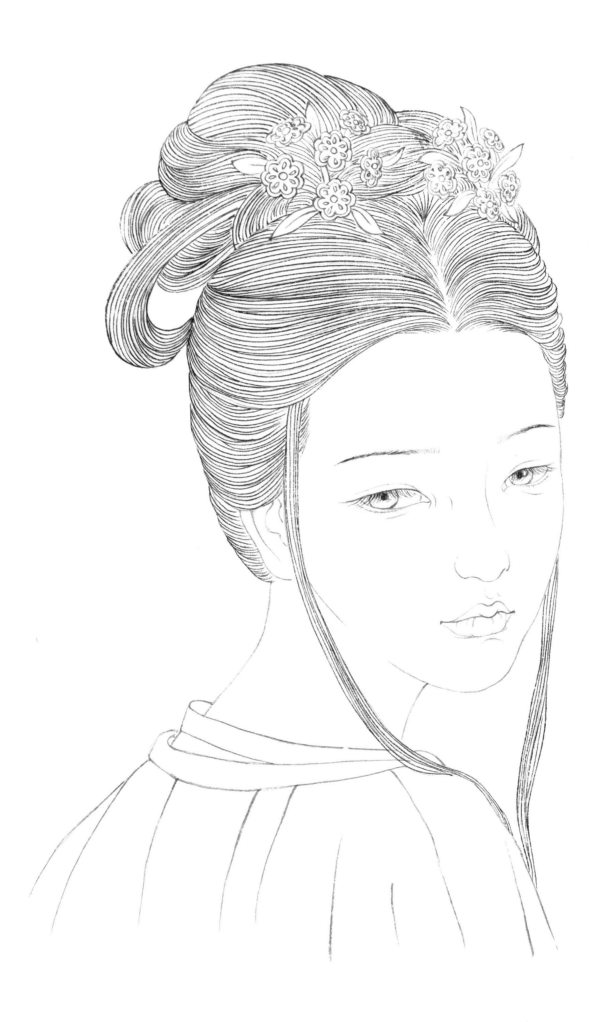

花信年华

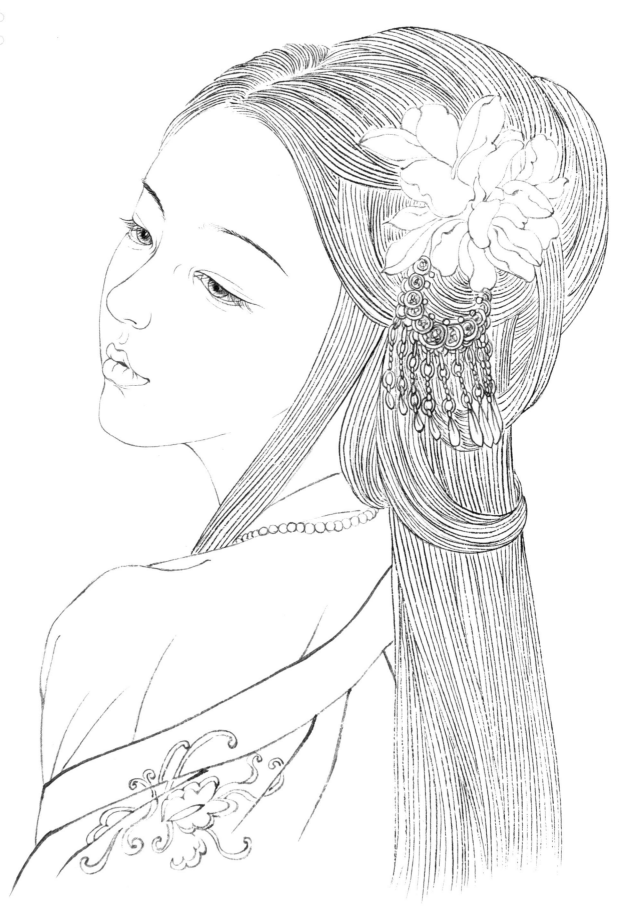

珠光宝气

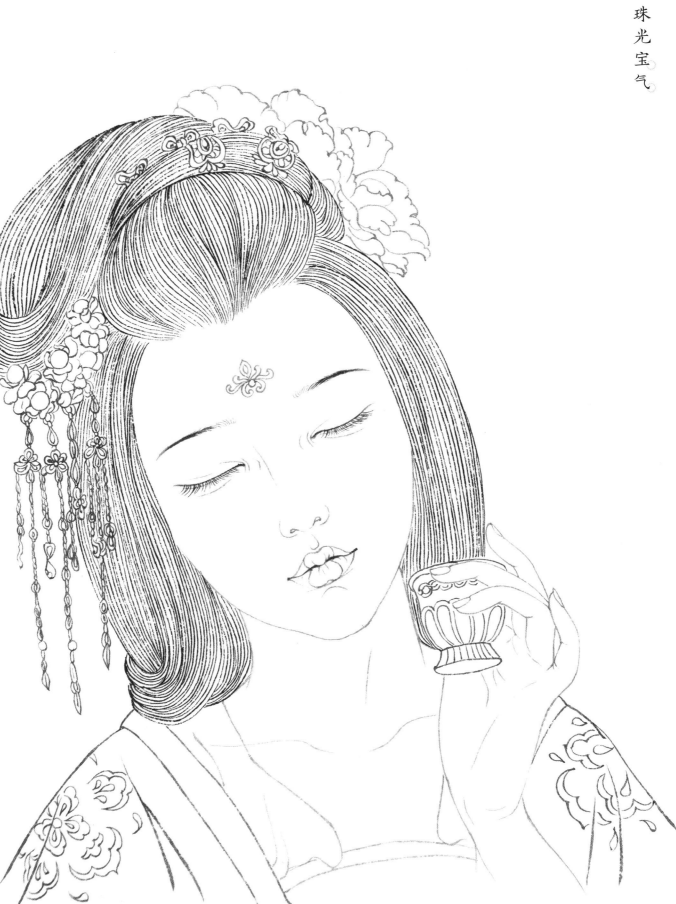

玉
软
花
柔

惊鸿一瞥

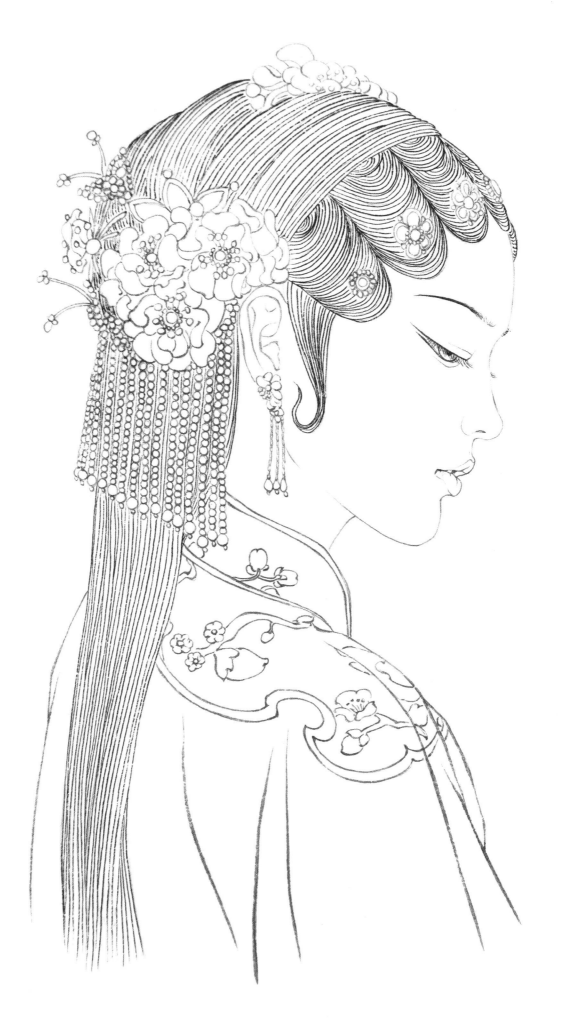

仙女下凡

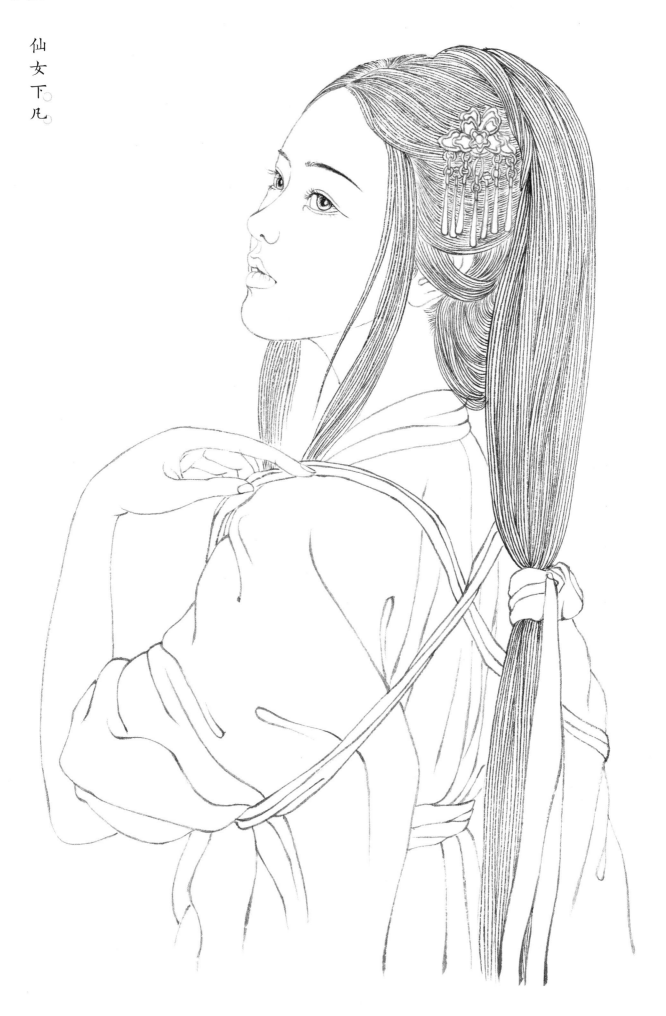

柳絮才高

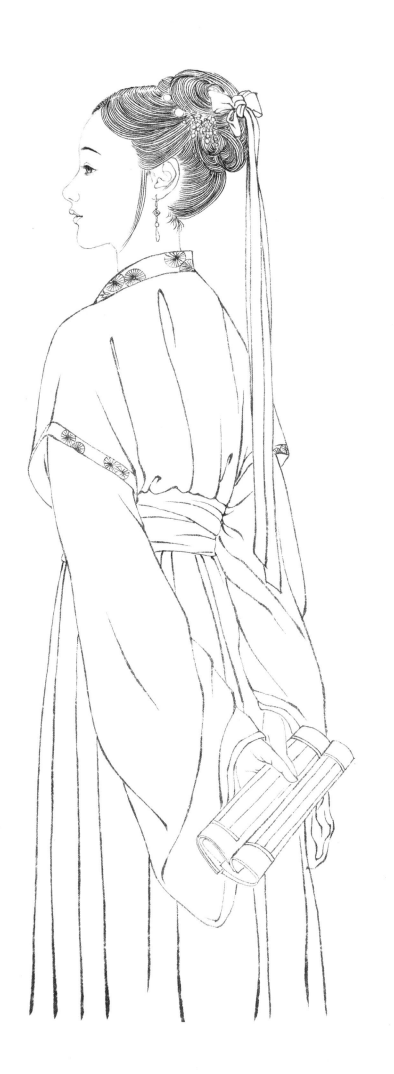

天
桃
秾
李

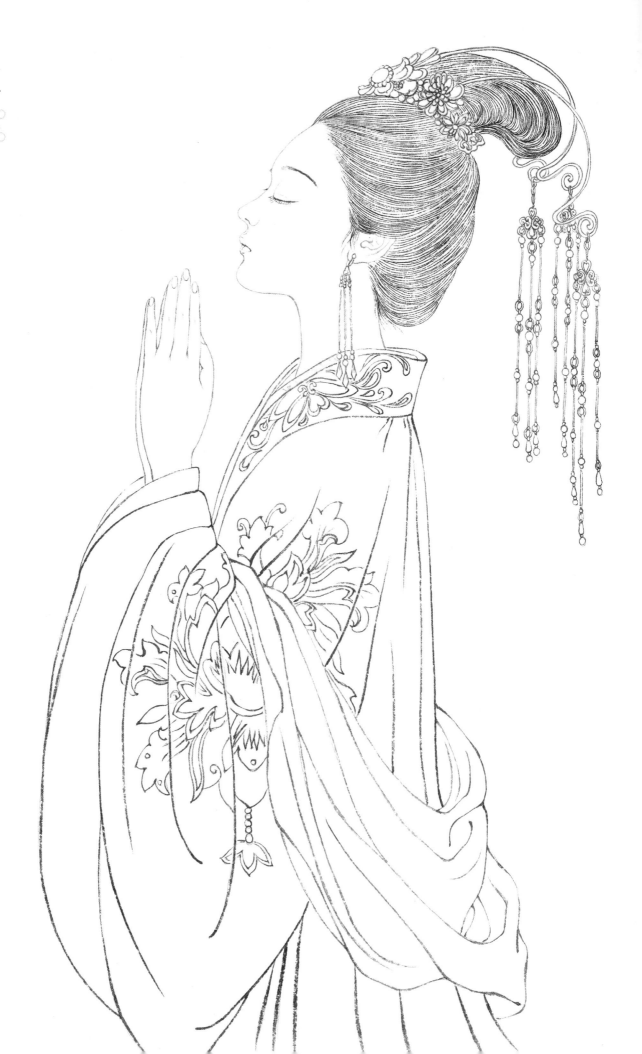

莺惭燕妒

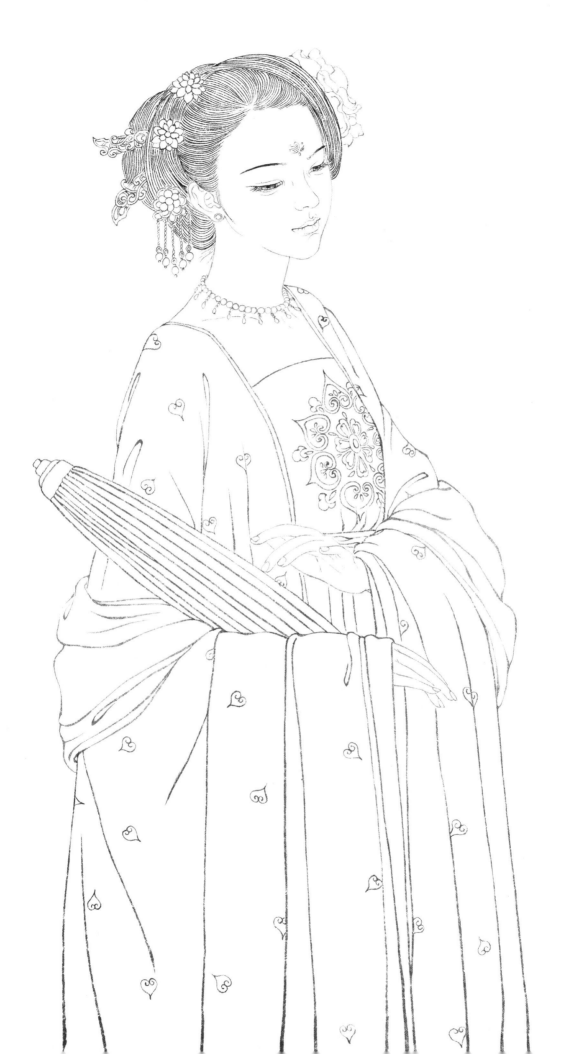

红妆霓裳

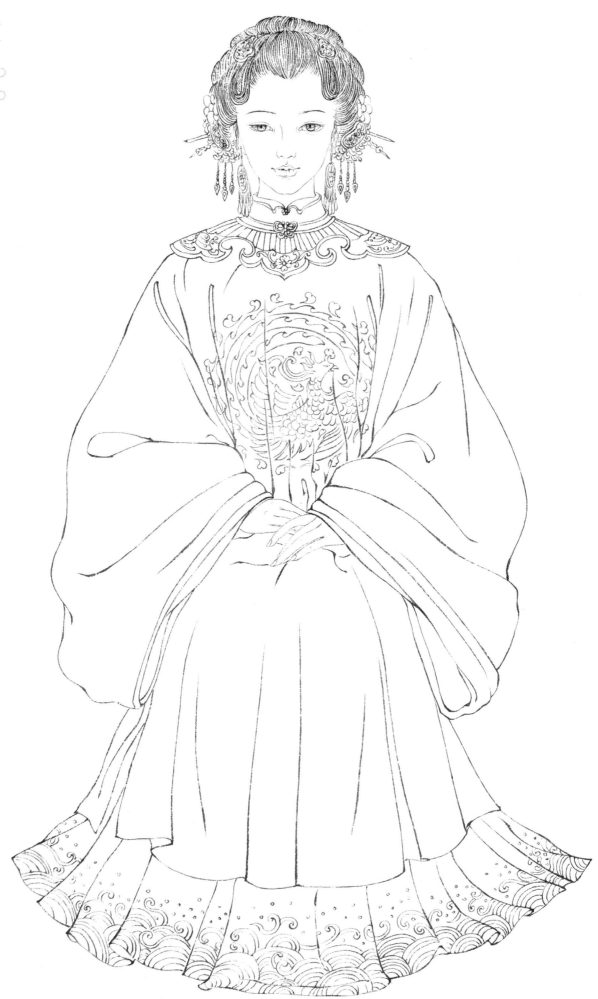

绰有余妍

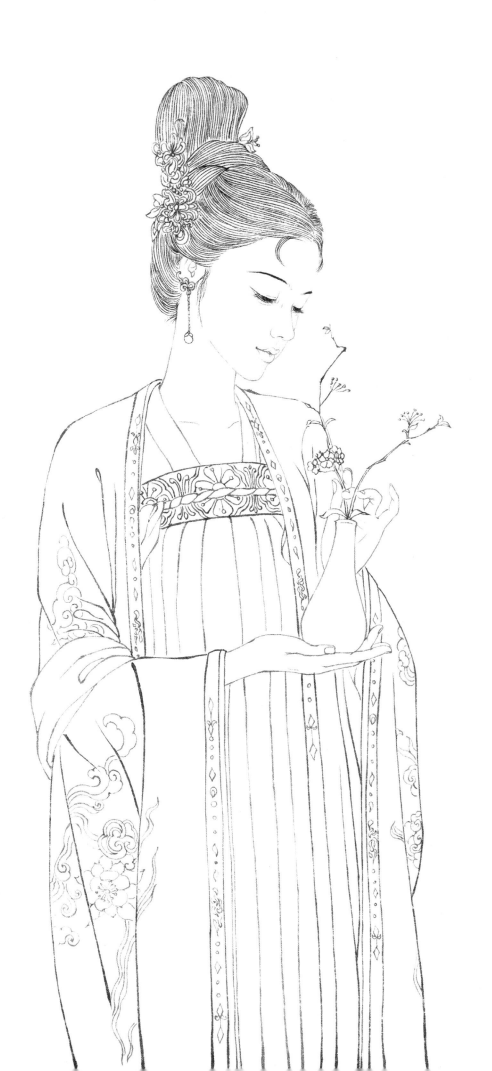

余霞成绮

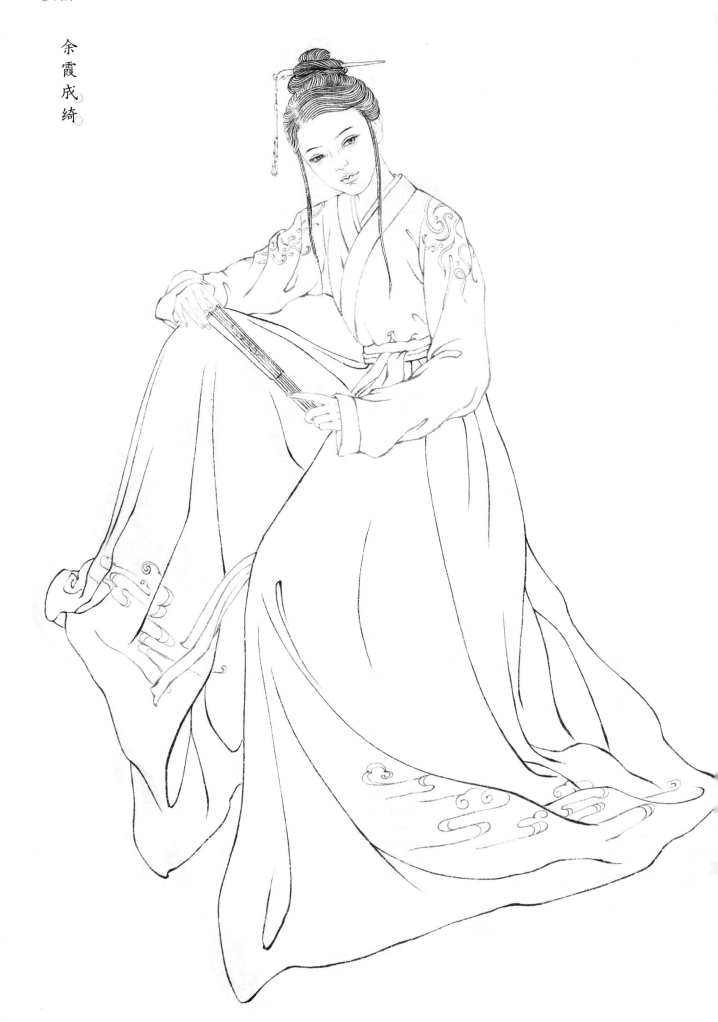

钟灵毓秀

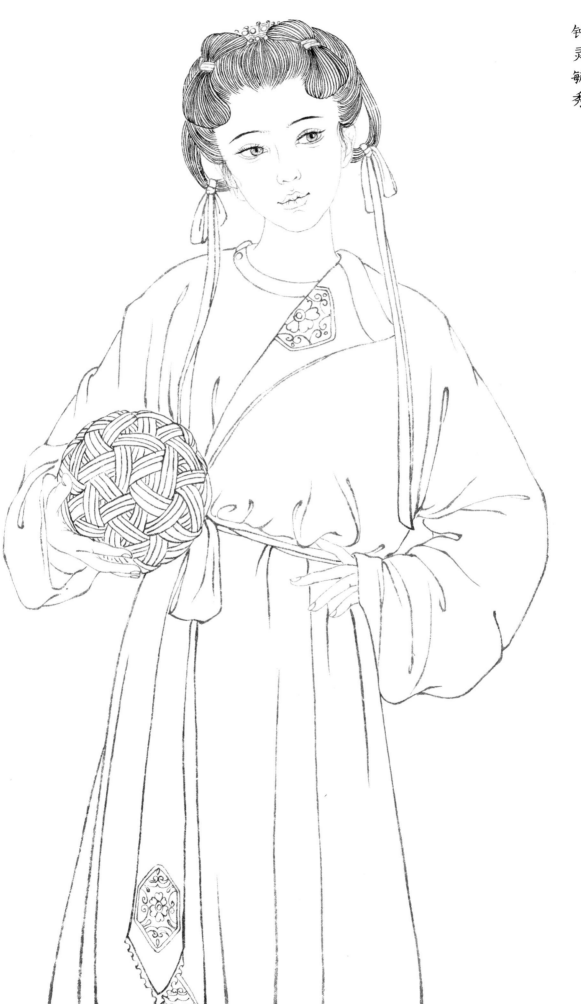

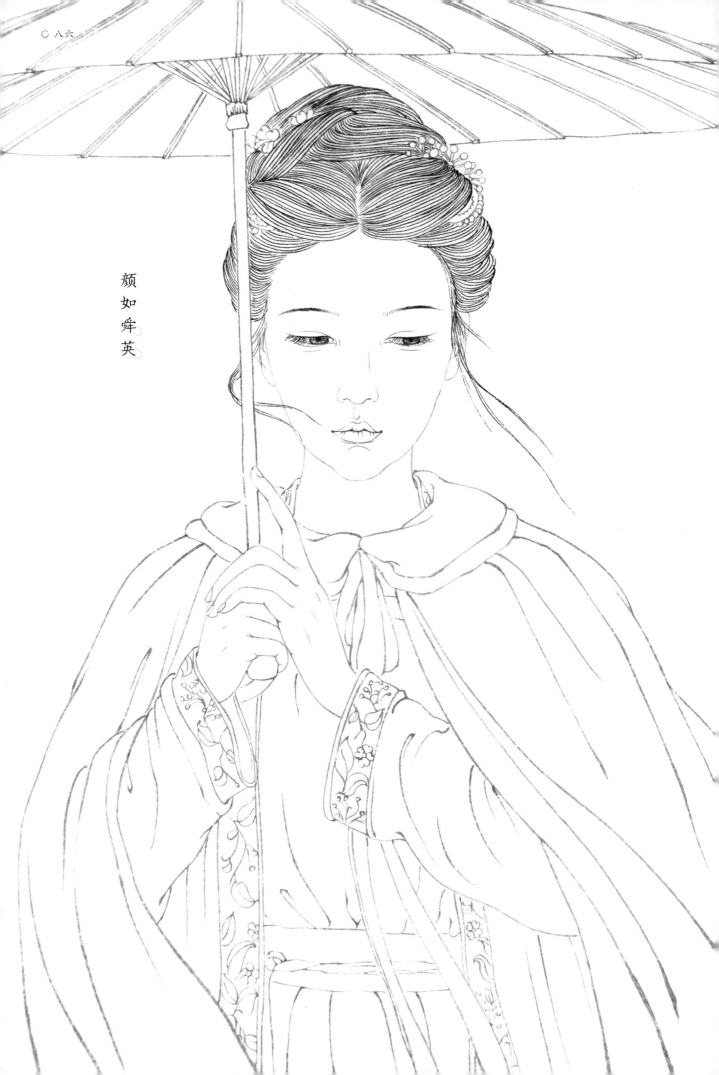

颜如舜英

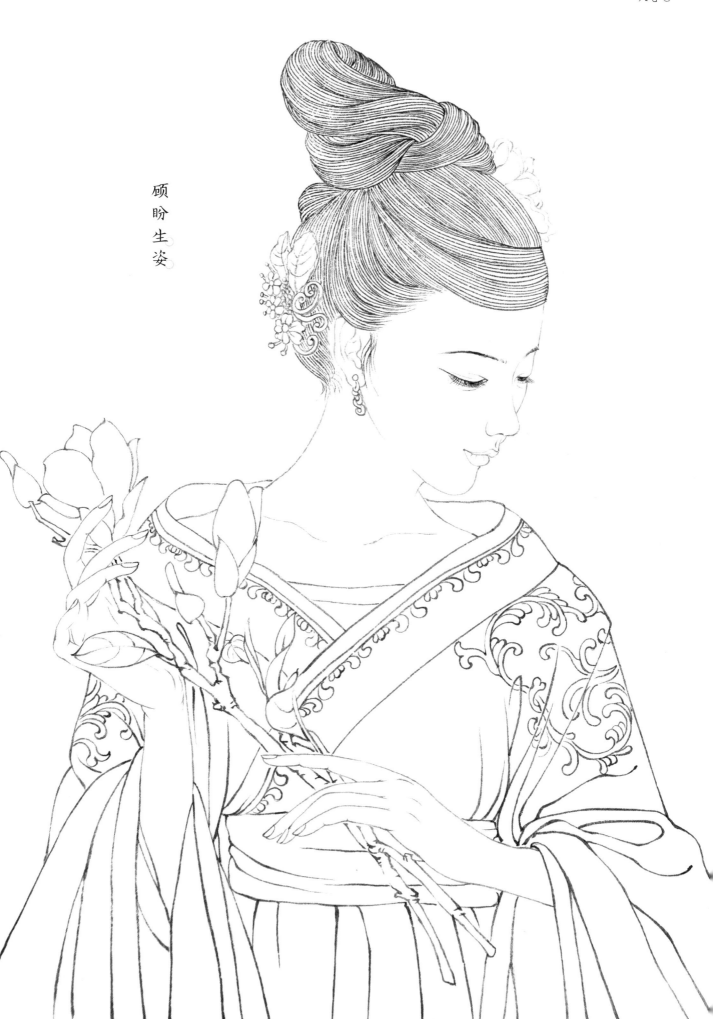

顾盼生姿

柳眉如烟

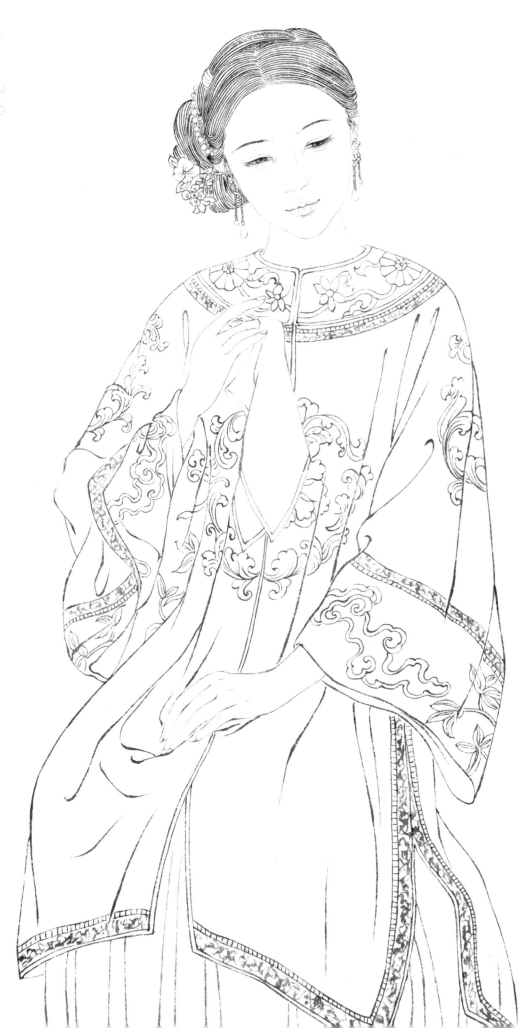

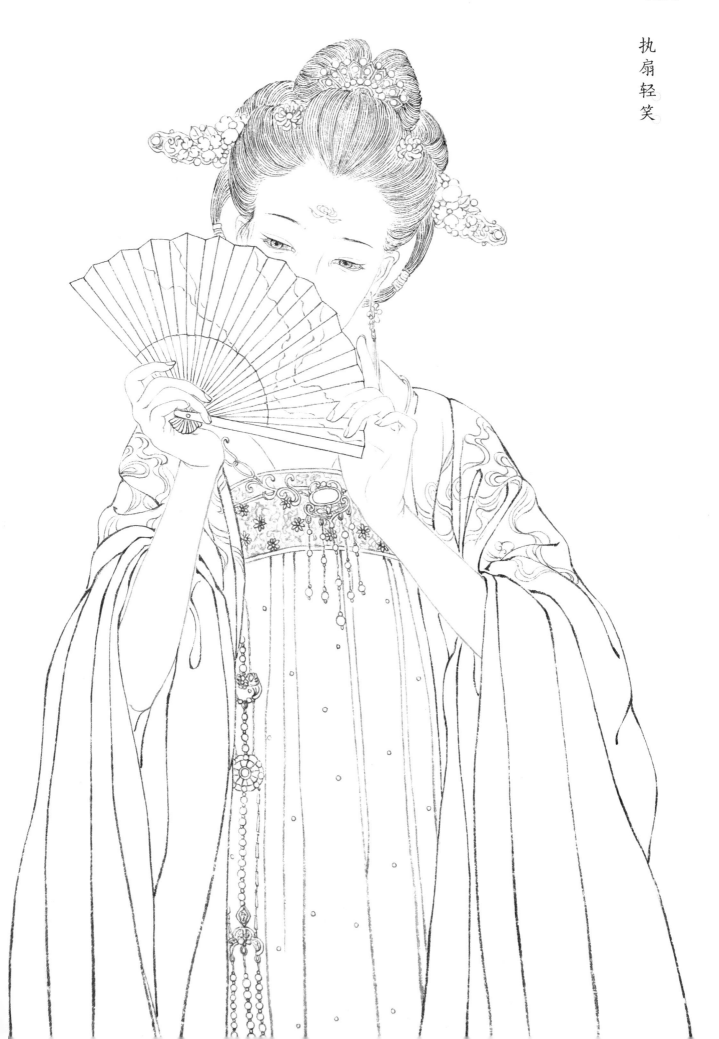

执扇轻笑

步步莲花

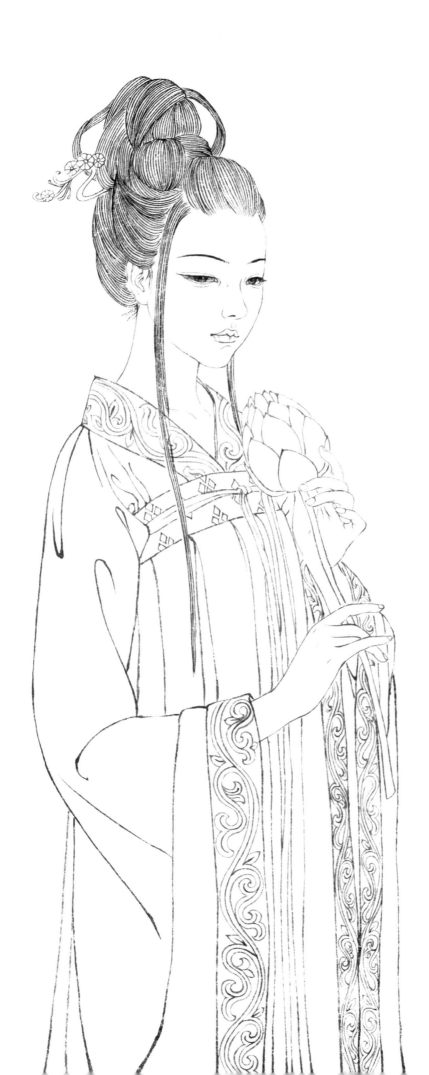

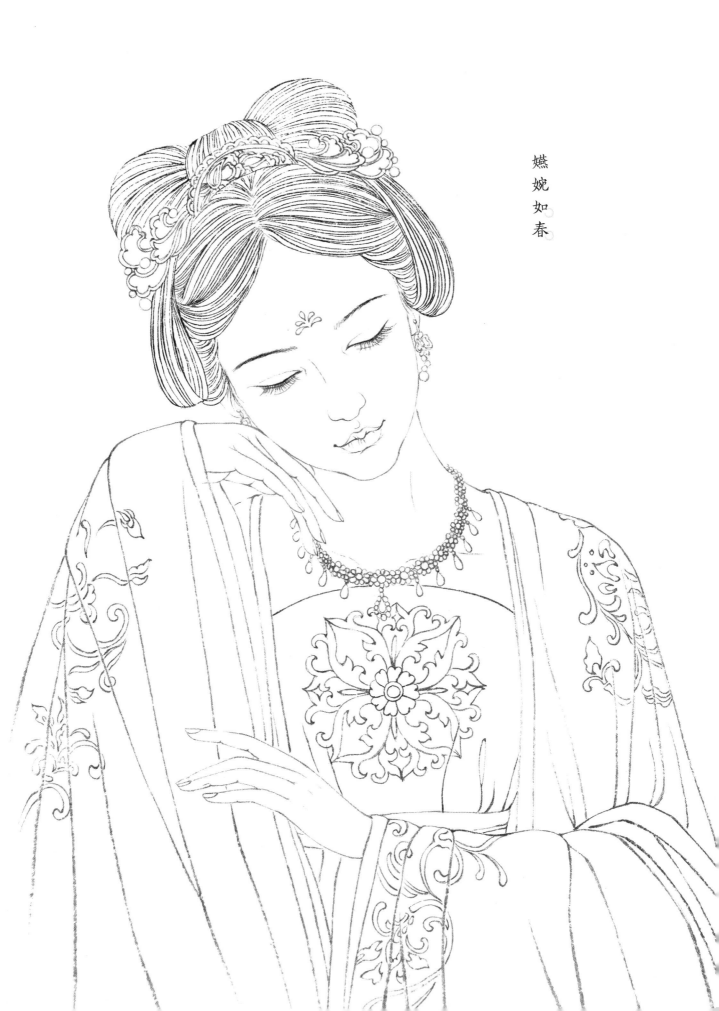

嫵媚如春

空谷幽兰

芳卿可人

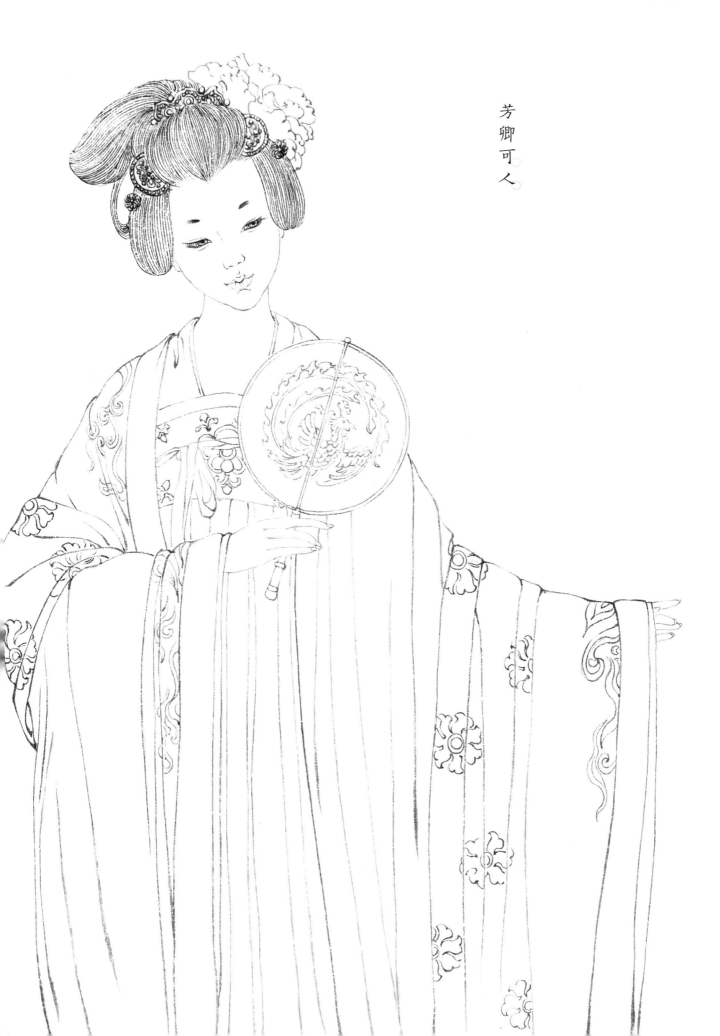

金风玉露

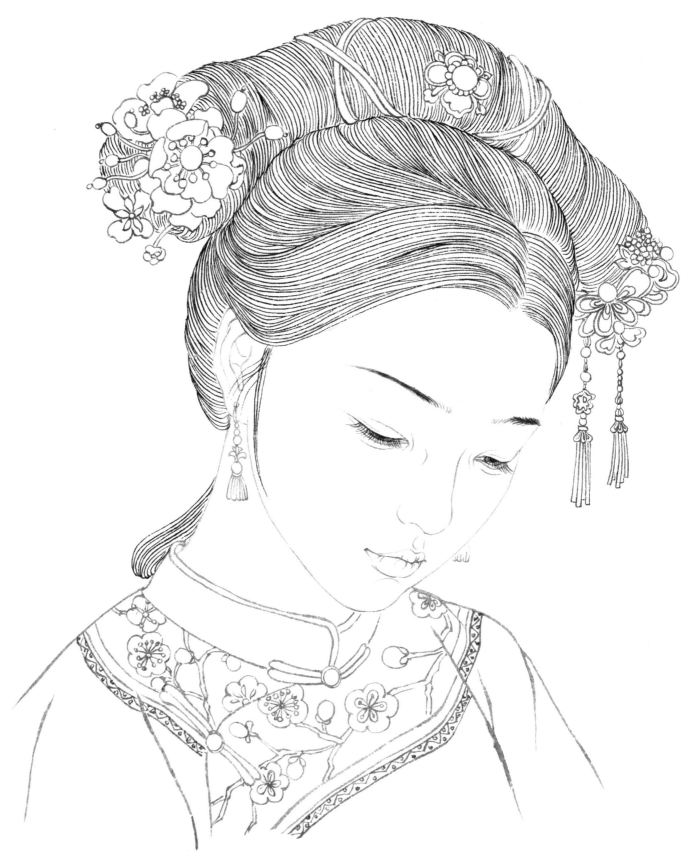

巧笑倩兮

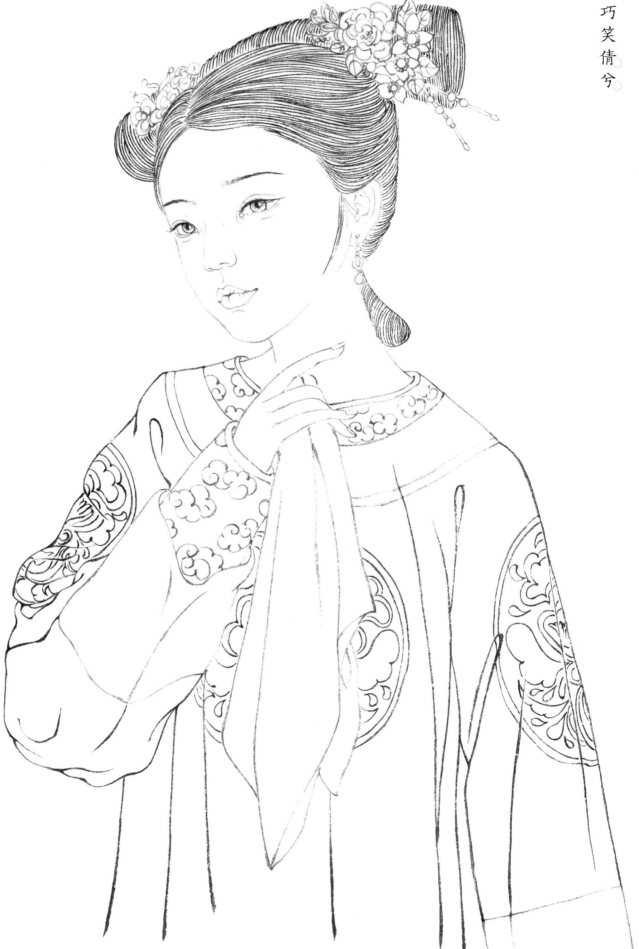

碧鬟红袖

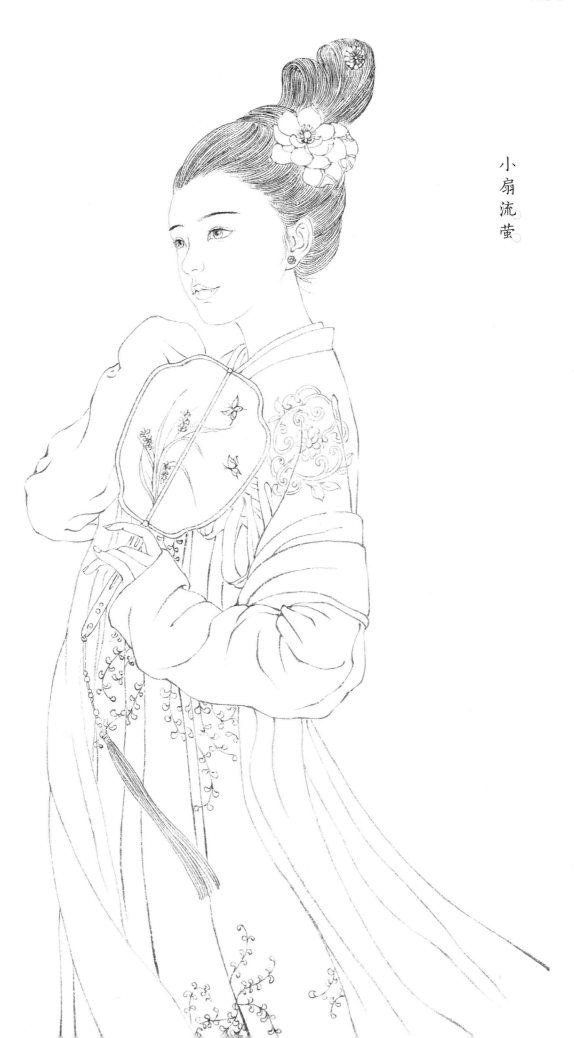

小扇流萤

明媚倾城

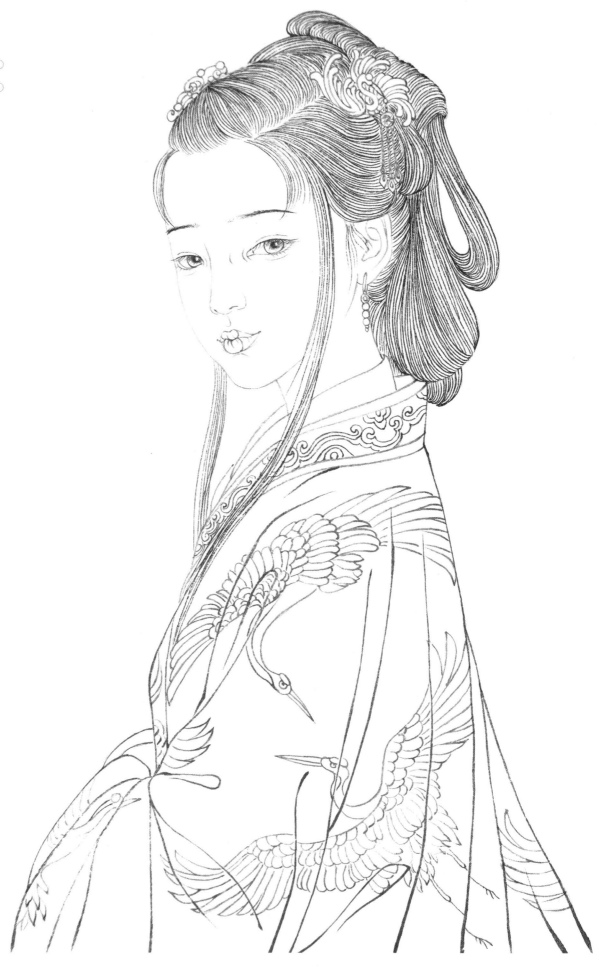

清扬婉兮

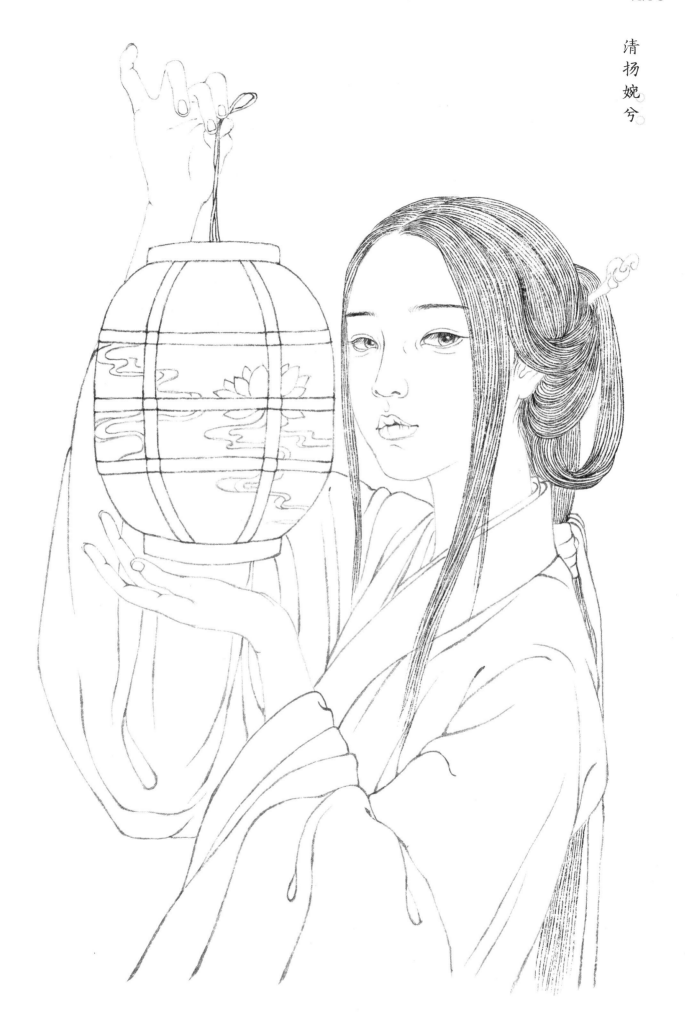

漫步观花

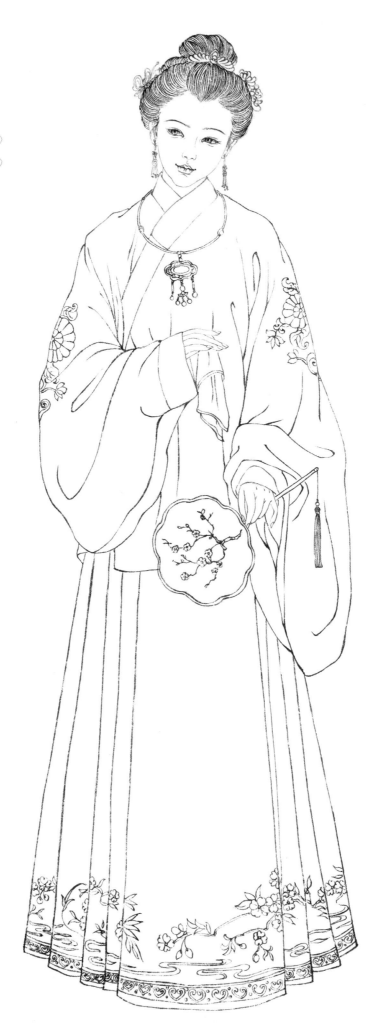

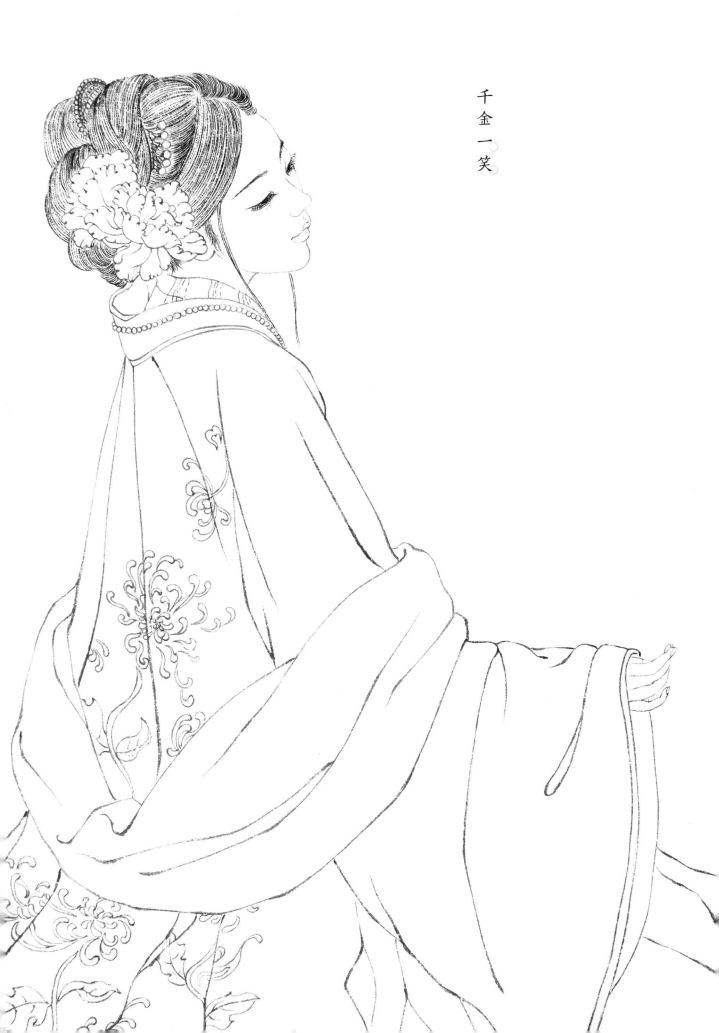

千金一笑

灿
如
春
华

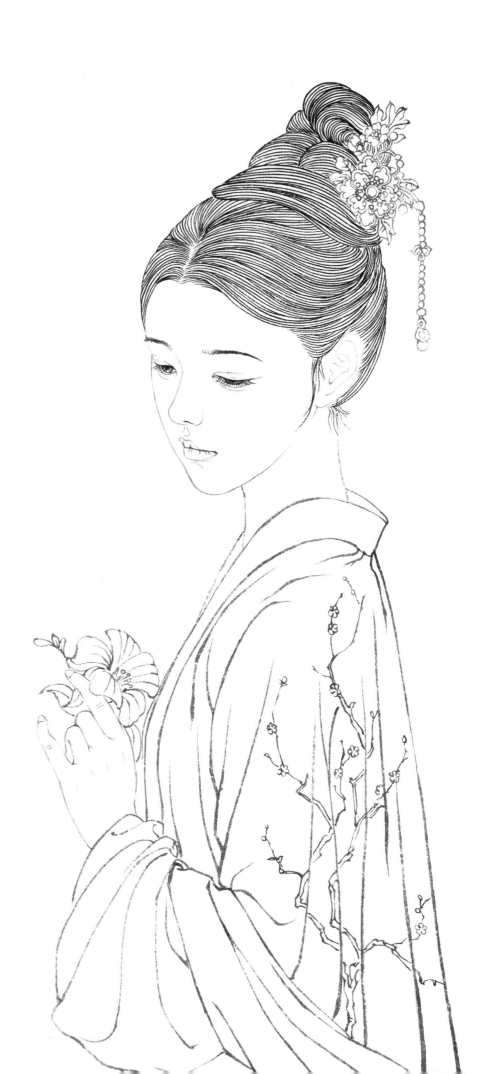

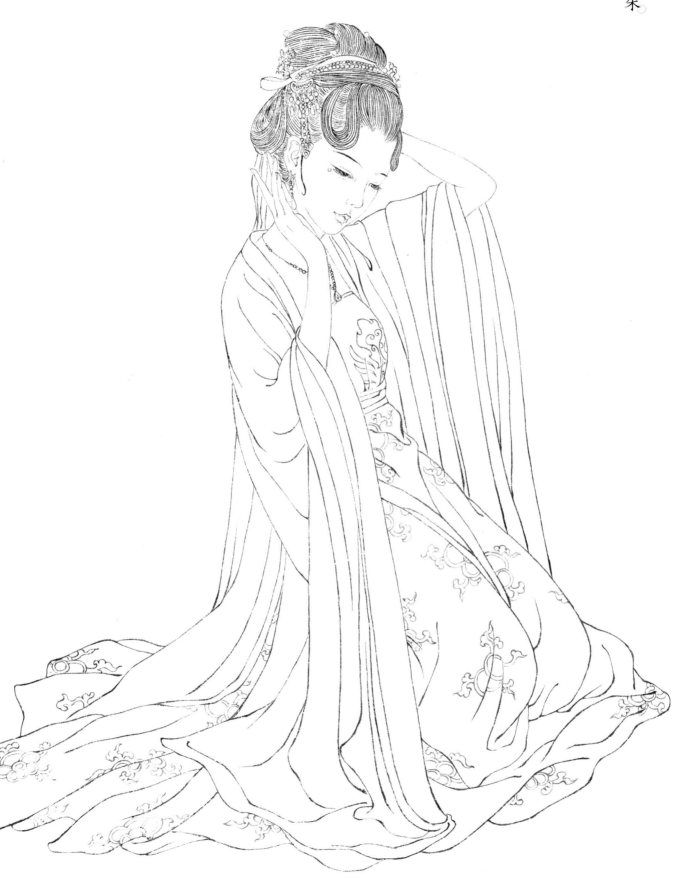

风鬟雾鬓

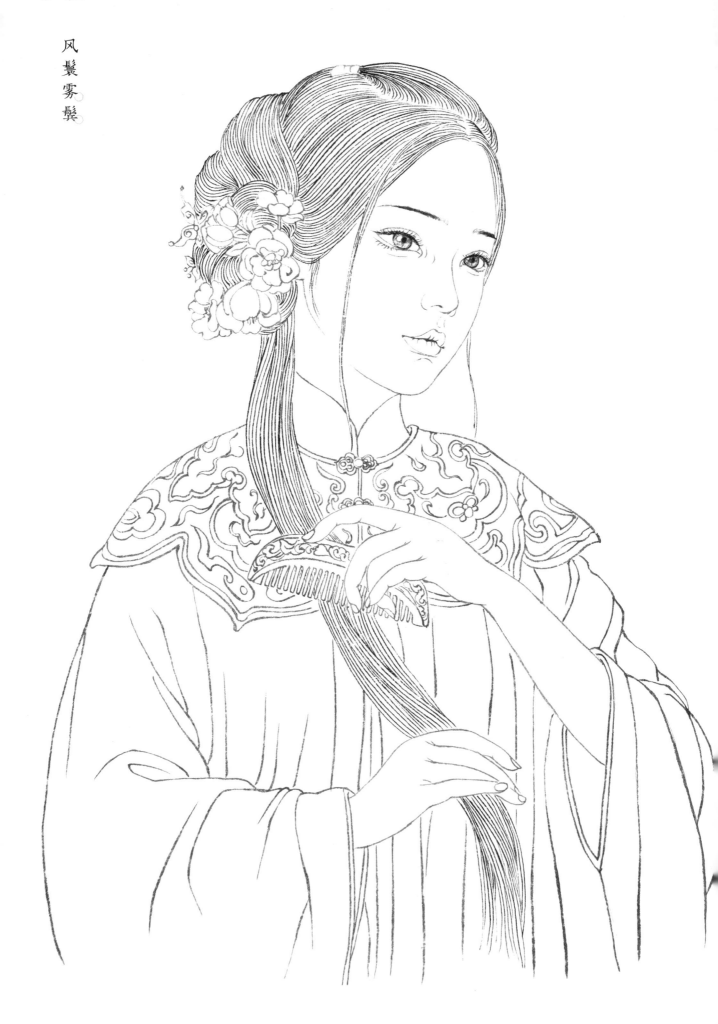

芳气胜兰

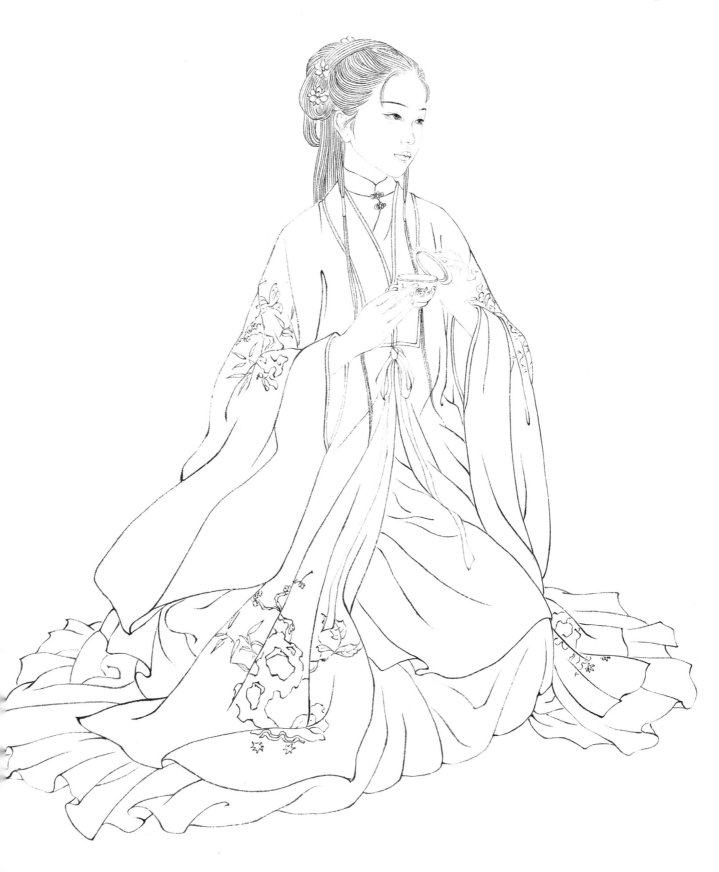

楚腰卫鬂

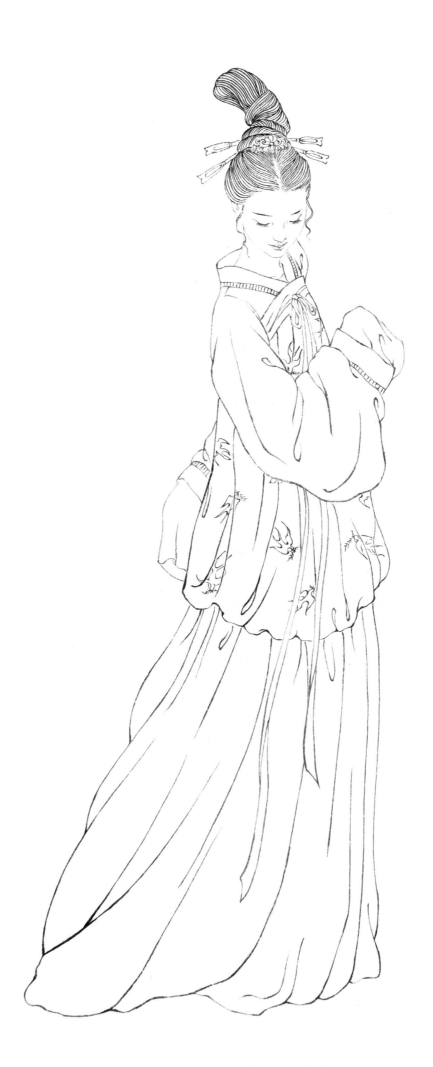

窈窕淑女

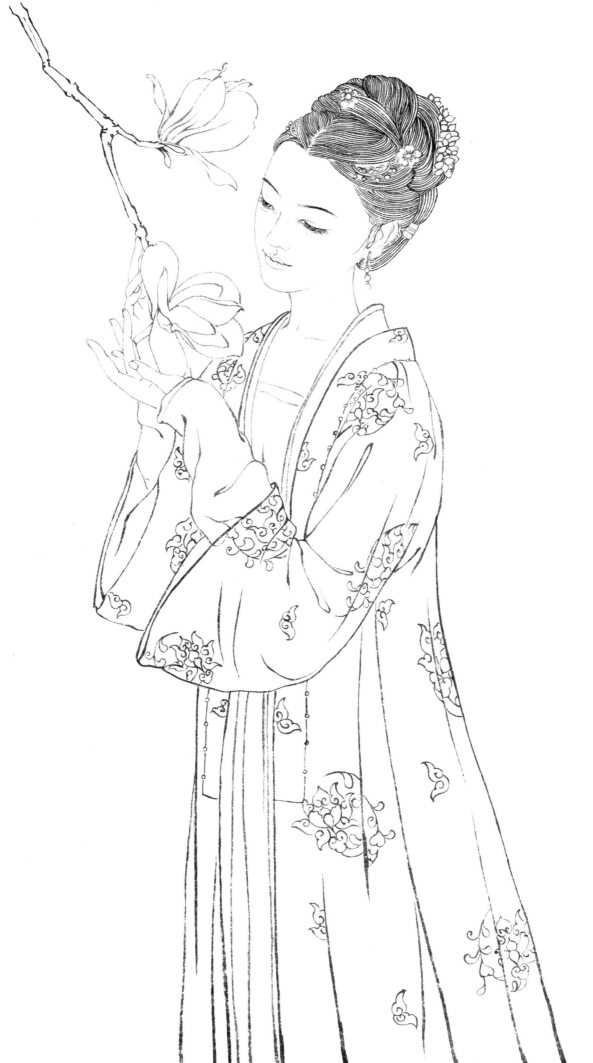

亭亭似月

余音袅袅

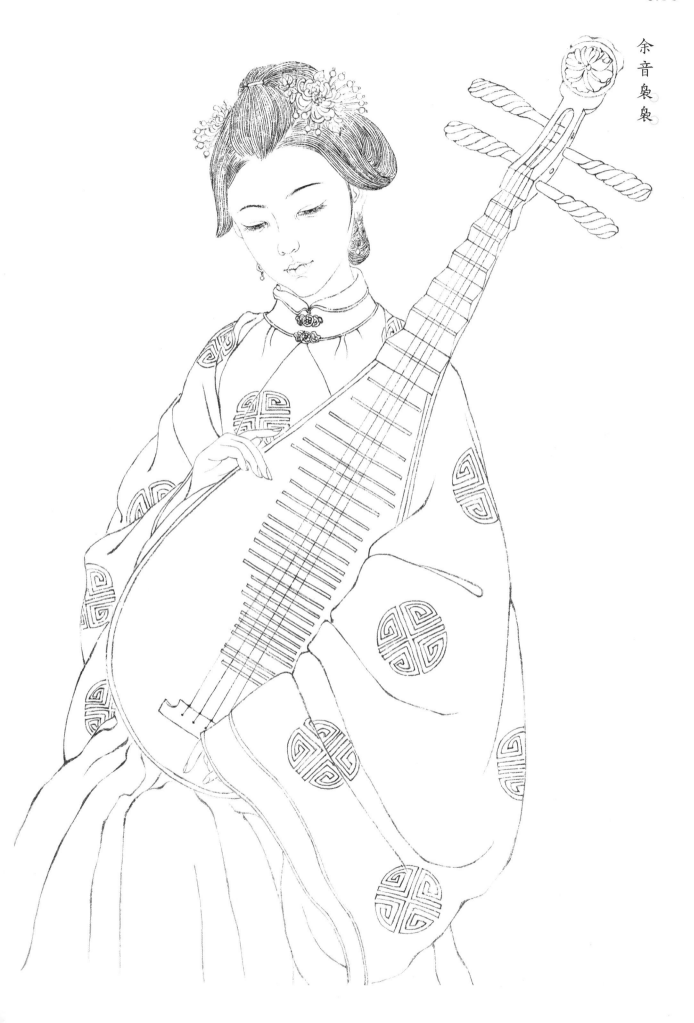

莞
尔
一
笑

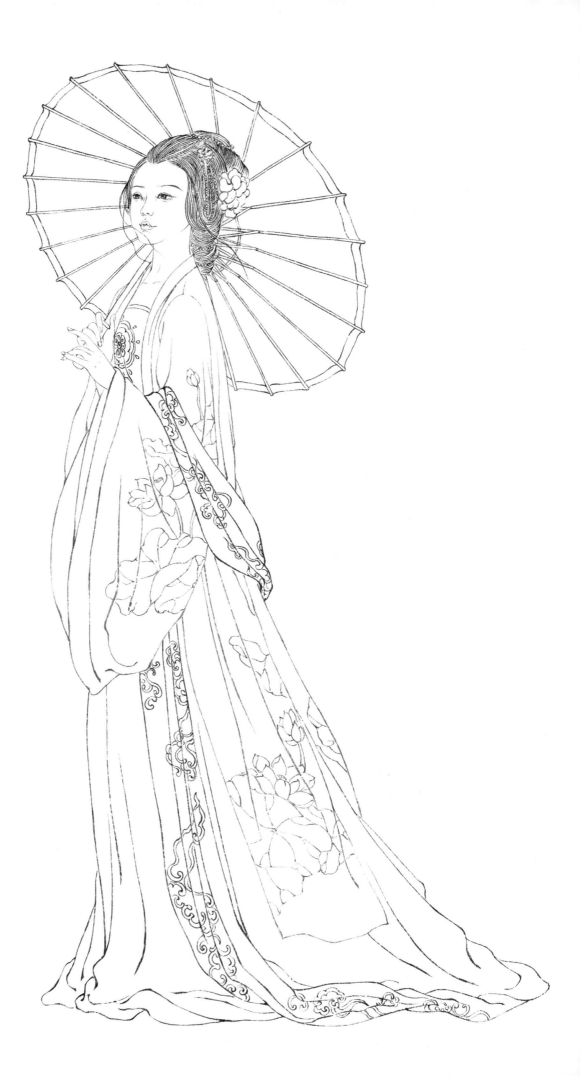

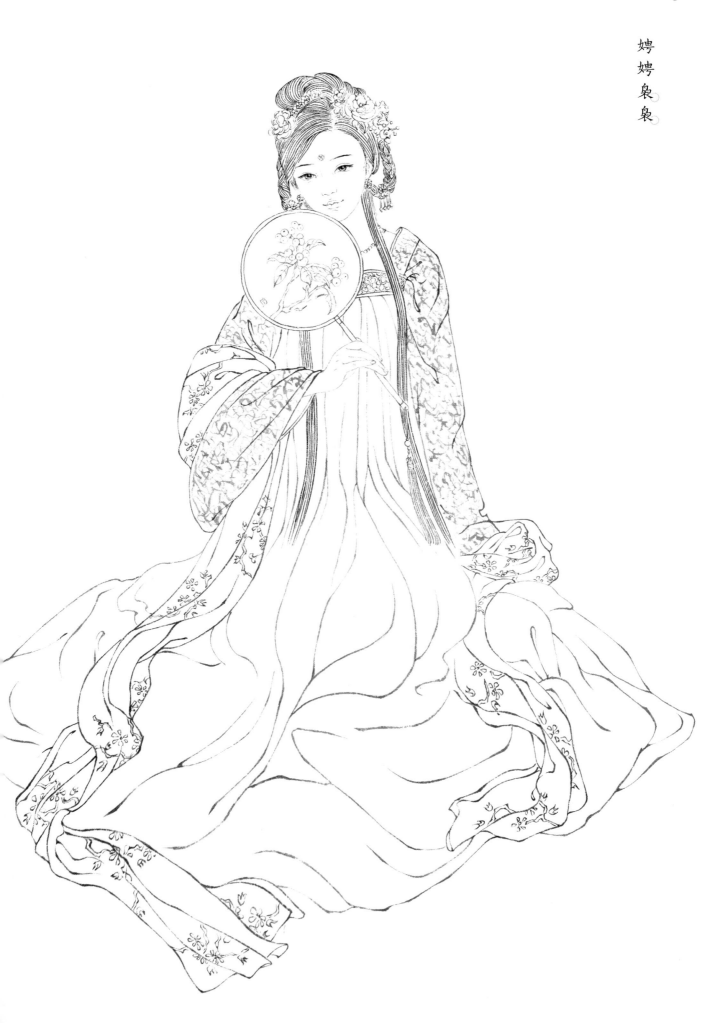

蟒首蛾眉

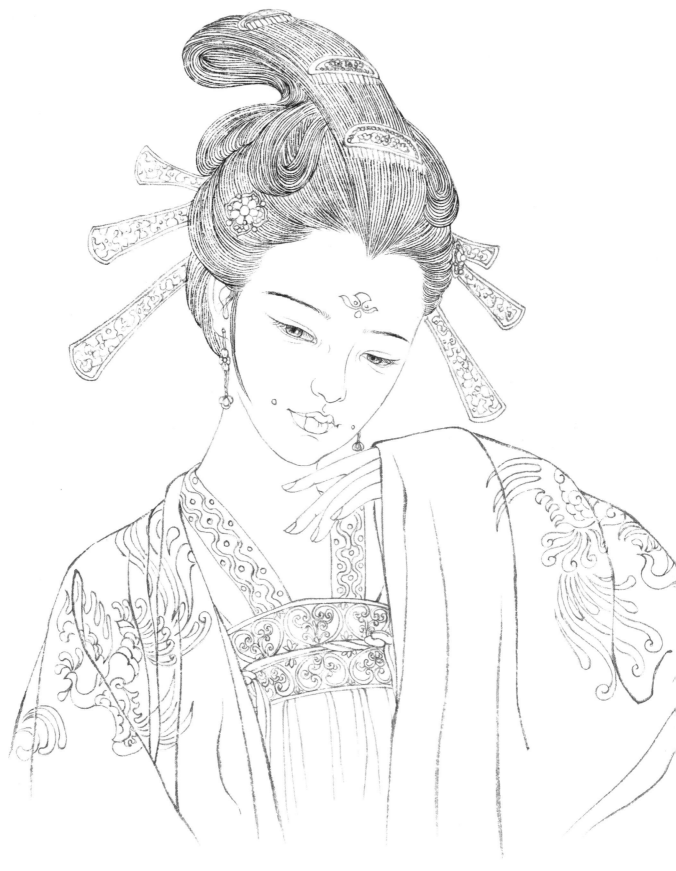

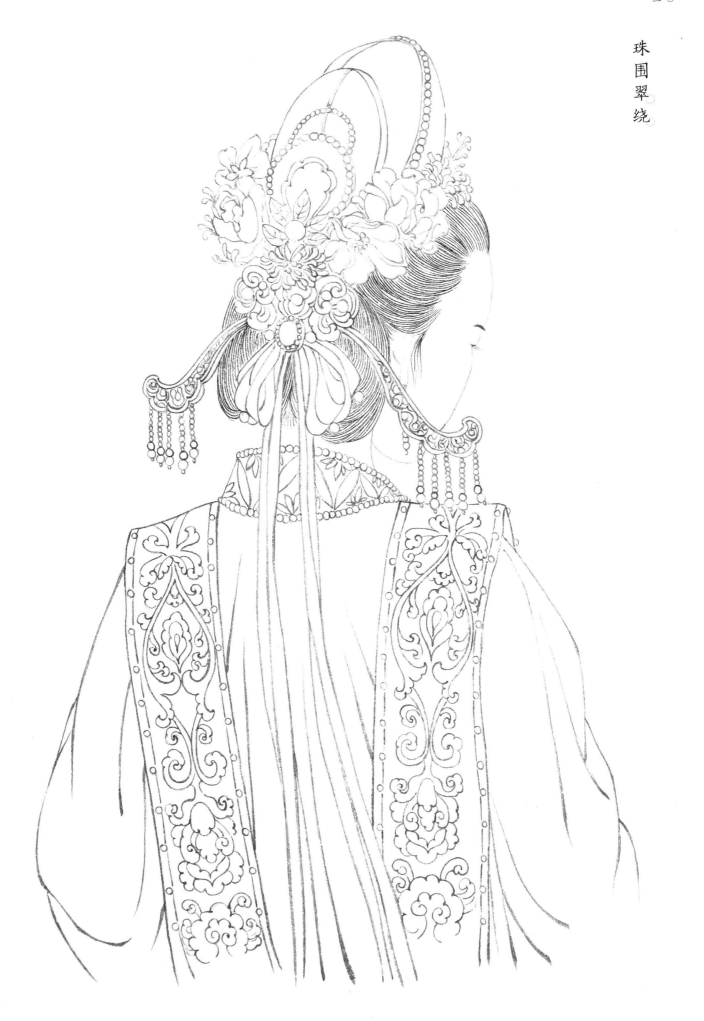

及笄年华

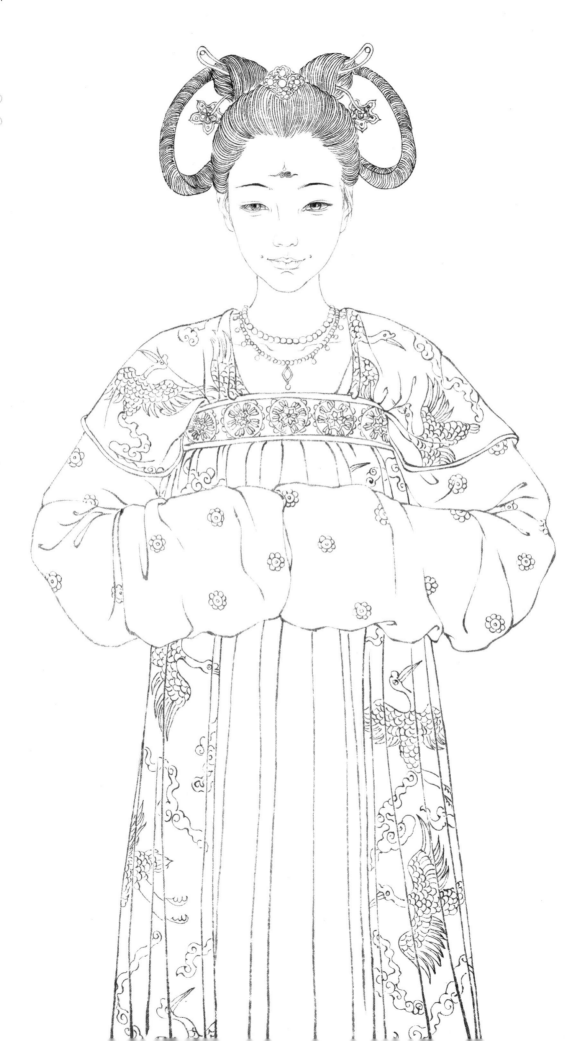

柳腰花态

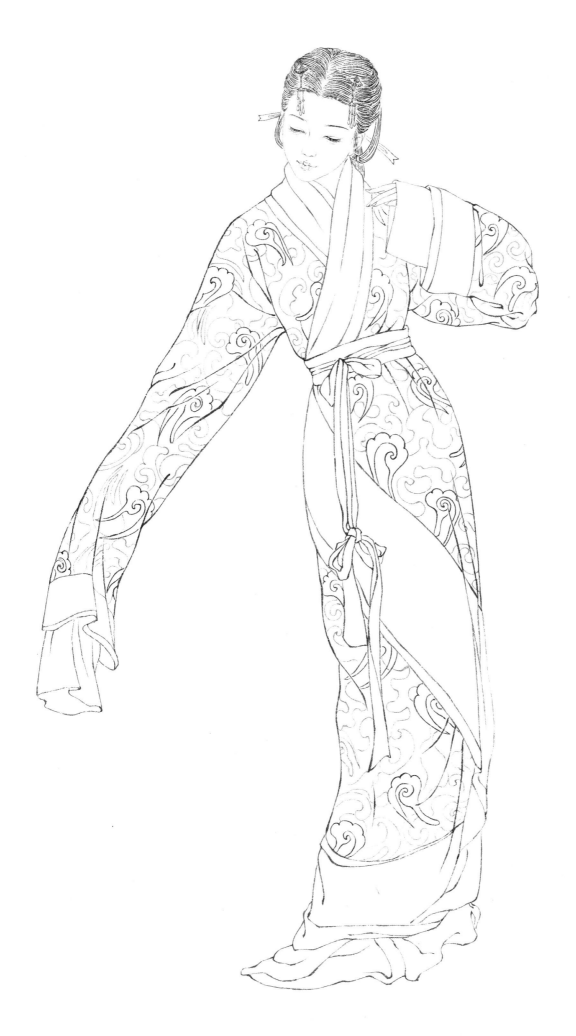

远
山
芙
蓉

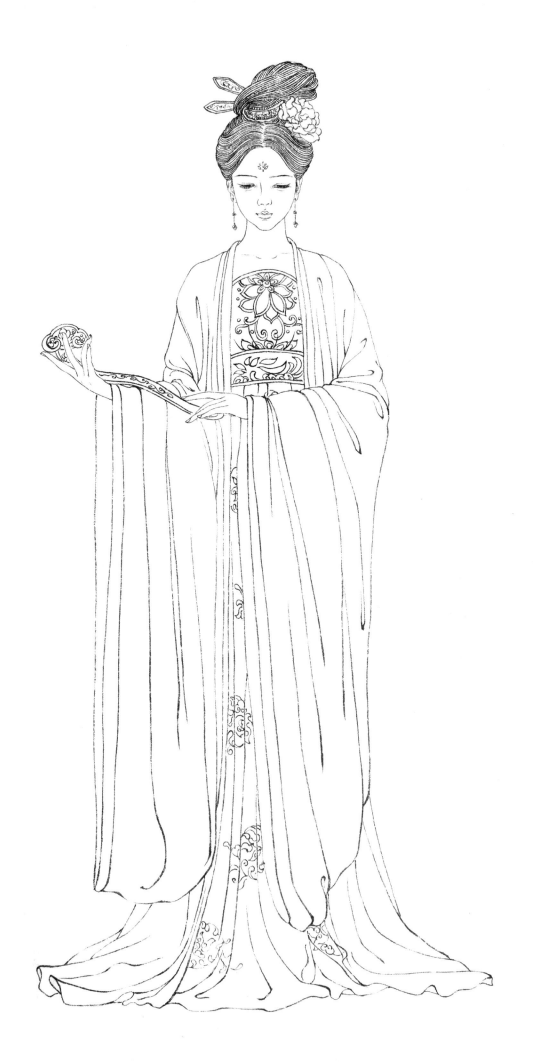

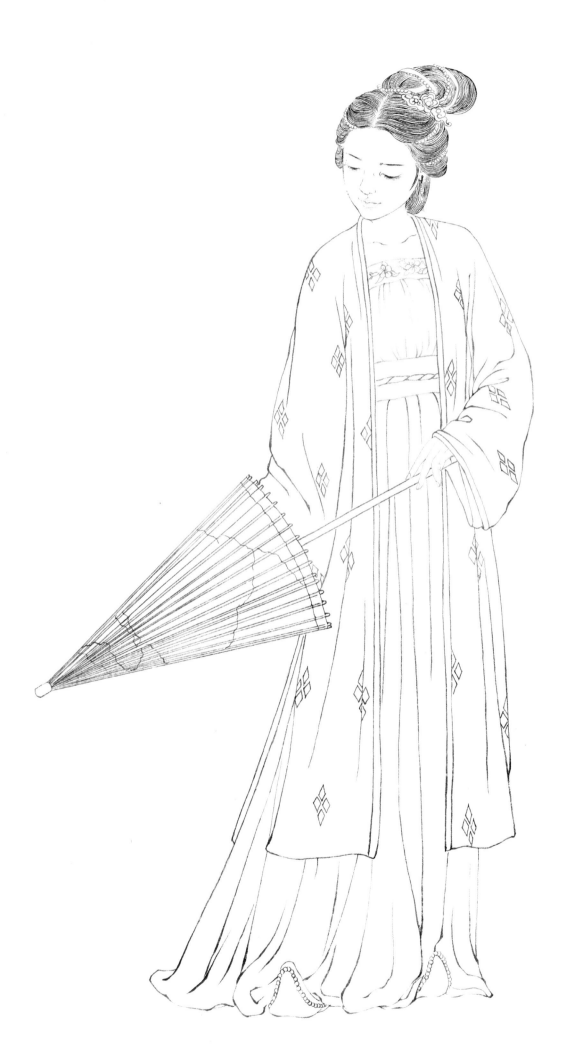

红粉青蛾

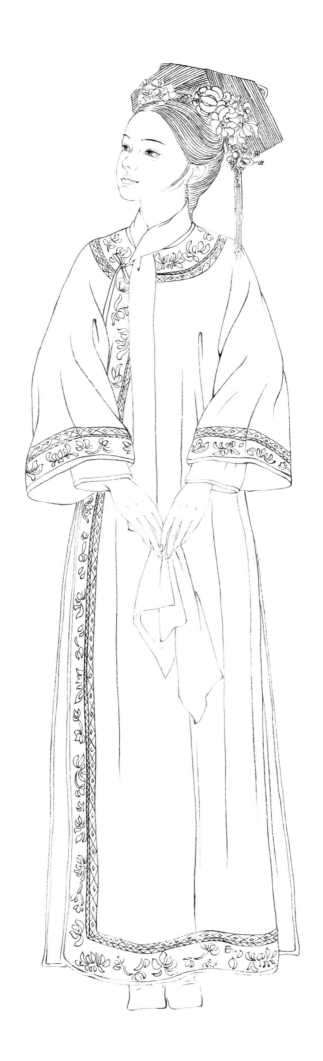

翩若惊鸿

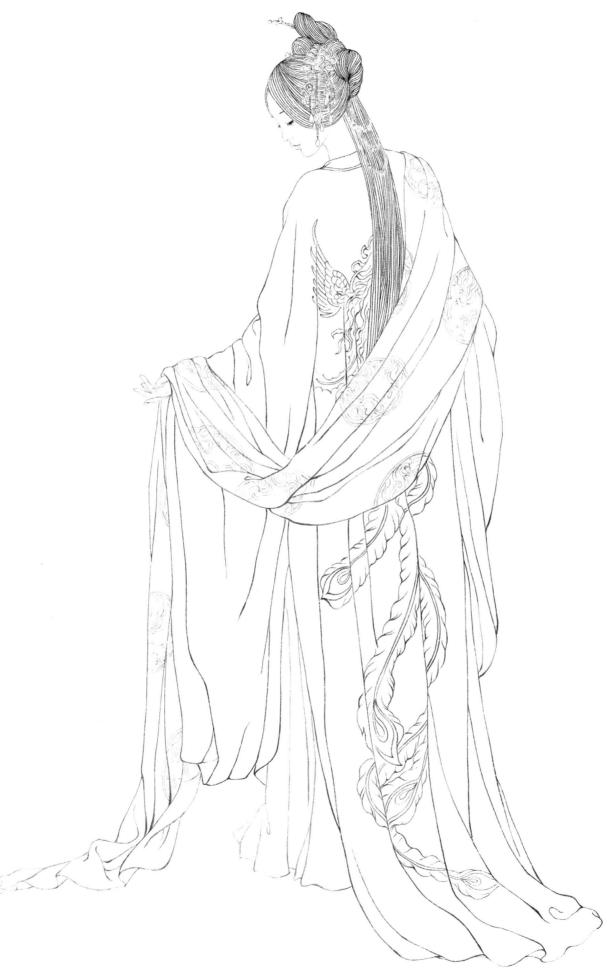

惊鸿艳影

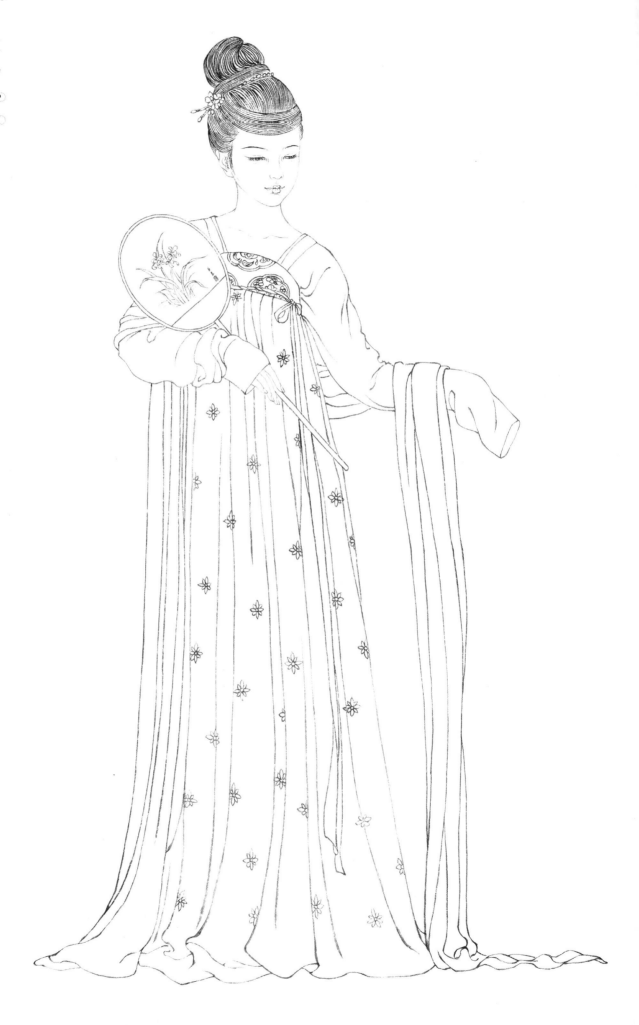

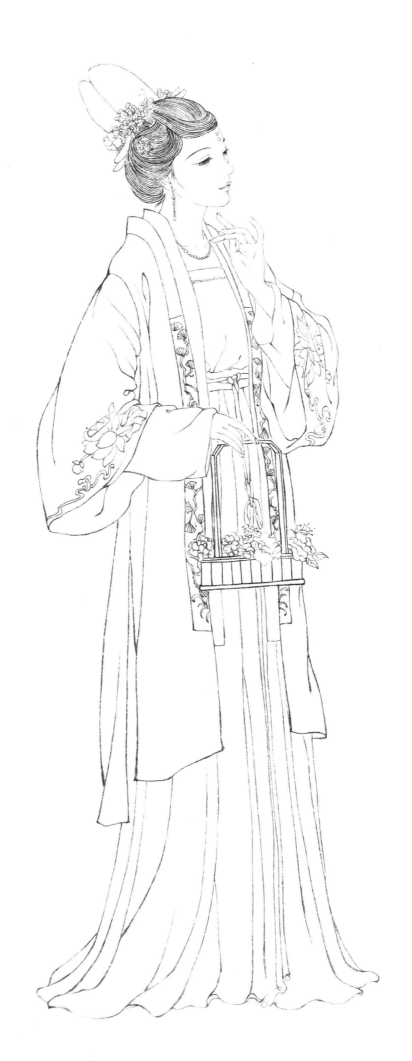

一
笑
百
媚

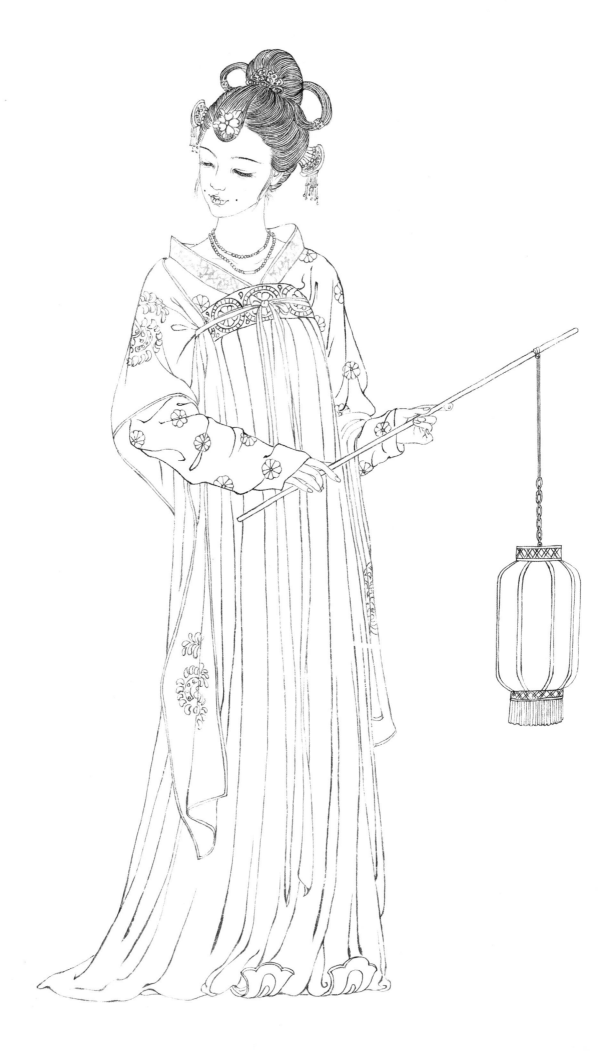

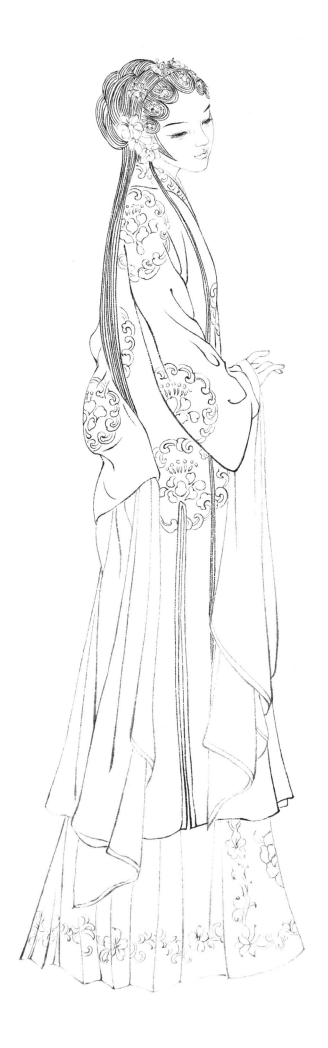

秀而不媚

秋
风
团
扇

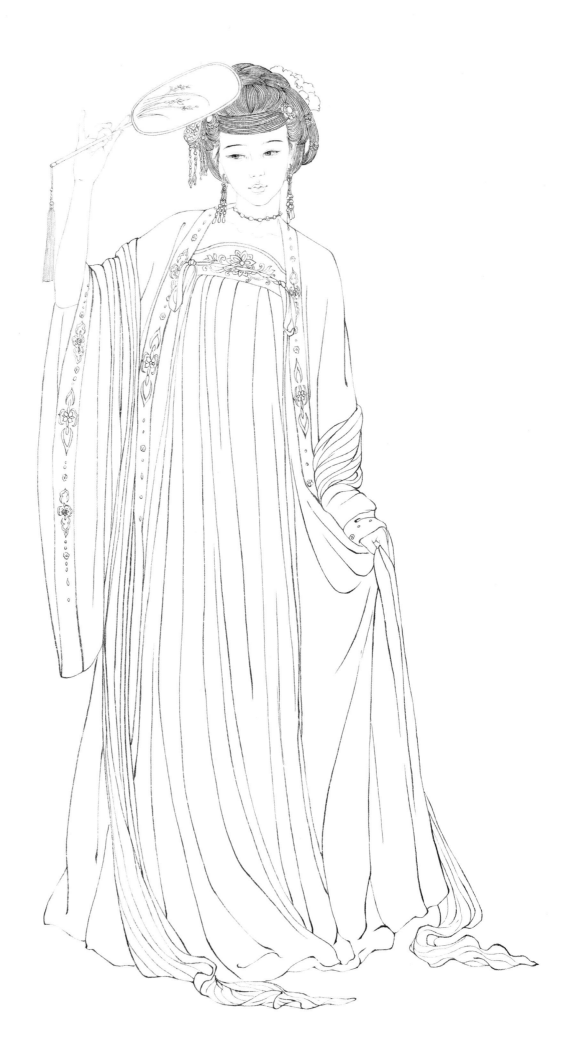

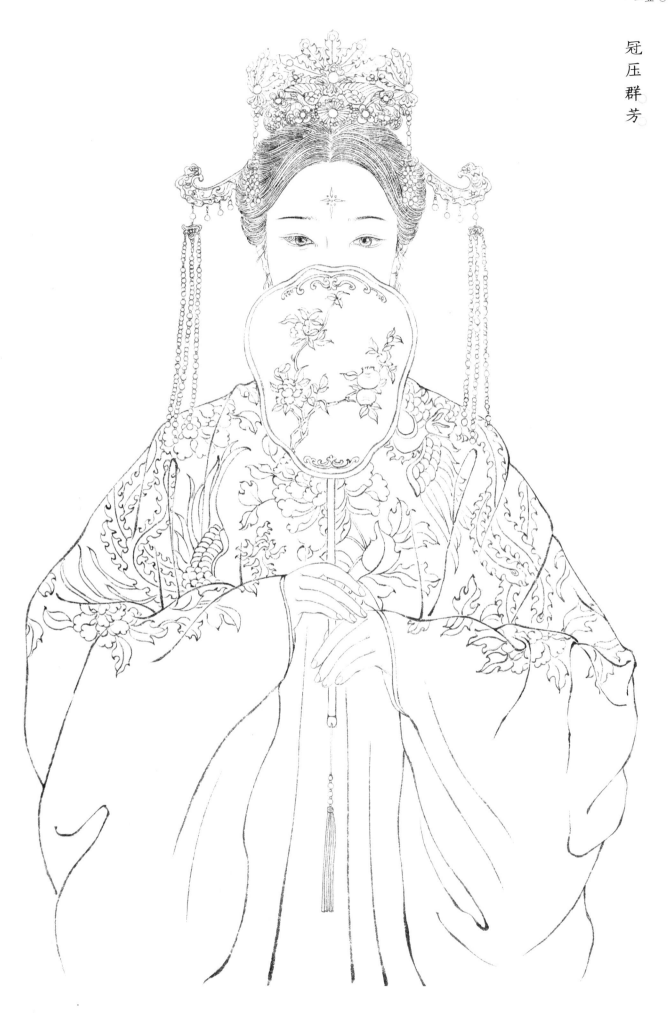

六宫粉黛

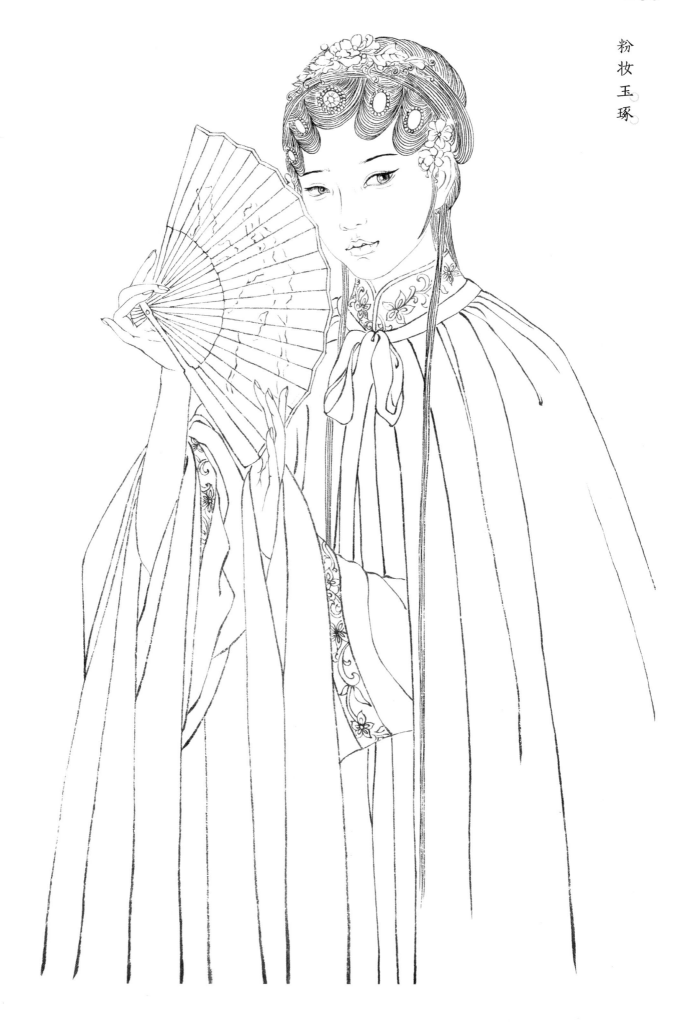

粉妆玉琢

霞裙月帔

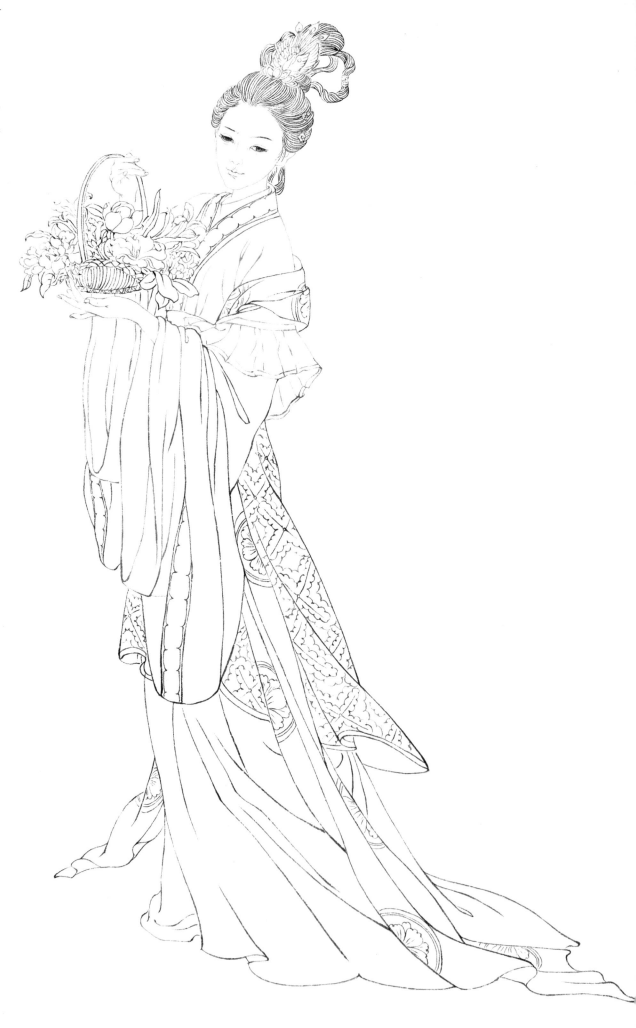